Kloster Drübeck

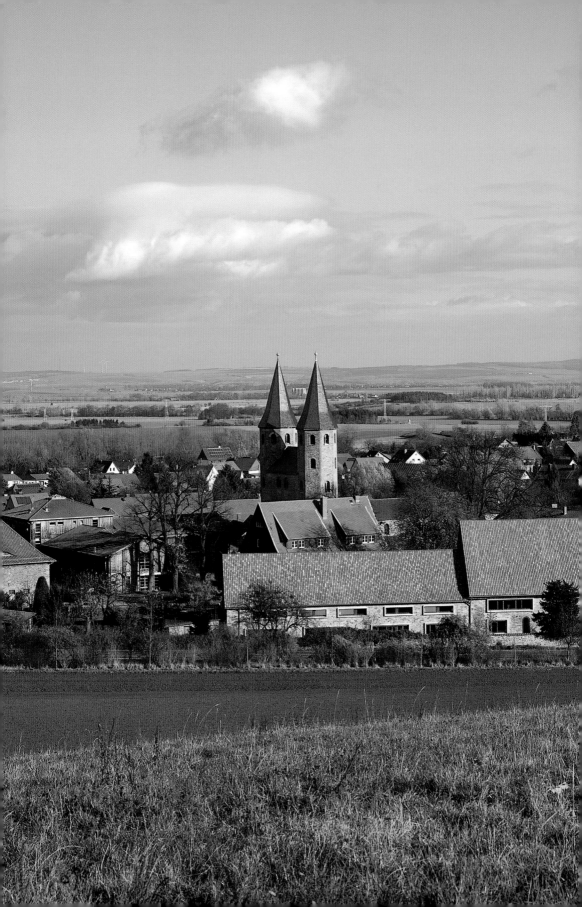

Gerhard Begrich · Christoph Carstens

Kloster Drübeck

Großer DKV-Kunstführer
mit Aufnahmen von Jutta Brüdern

Deutscher Kunstverlag Berlin München

Abbildung Seite 2:
Gesamtansicht Kloster Drübeck von Süden

Für die Unterstützung bei der Recherche sagen wir herzlichen Dank:

Archiv des Landesamtes für Denkmalpflege und Archäologie des Landes Sachsen-Anhalt
(Halle/Saale)

Landeshauptarchiv des Landes Sachsen-Anhalt (Magdeburg und Wernigerode)

Martin-Luther-Universität Halle-Wittenberg – Theologische Fakultät – Institut für
Bibelwissenschaften und Kirchengeschichte: Kirchen- und Dogmengeschichte

Medienzentrum der Evangelischen Kirche in Mitteldeutschland, Standort Drübeck

Bei der Herstellung des Manuskriptes erfuhren wir freundliche Hilfe durch Frau Annika Geue,
der wir ebenfalls herzlich danken.

Sämtliche Aufnahmen von Jutta Brüdern, Braunschweig,
mit Ausnahme von
Seite 13: Landeshauptarchiv Sachsen-Anhalt, Abteilung Magdeburg, H 9 Herrschaftsarchiv
Stolberg-Wernigerode, Hauptarchiv B 4 Fach 1 Nr. 2 – Gemeinsame Leihgabe der Ostdeutschen
Sparkassenstiftung, der Sparkassen-Finanzgruppe Sachsen-Anhalt und des Beauftragten der
Bundesregierung für Kultur und Medien
Seite 19: Institut für Denkmalpflege, Halle/Saale
Seite 44 – 49: Ulrich Schrader, Studio für Fotografie, Halberstadt

Lektorat | Margret Woitynek
Layout und Herstellung | Iris Mäder und Edgar Endl
Gesetzt aus der TheSans und der Utopia
Reproduktionen, Druck und Bindung | Lanarepro, Lana (Südtirol)

Bibliografische Information der Deutschen Nationalbibliothek
Die Deutsche Nationalbibliothek verzeichnet diese Publikation in der
Deutschen Nationalbibliografie; detaillierte bibliografische
Daten sind im Internet über http://dnb.d-nb.de abrufbar

© 2011 Deutscher Kunstverlag GmbH Berlin München
ISBN 978-3-422-02230-0

Inhalt

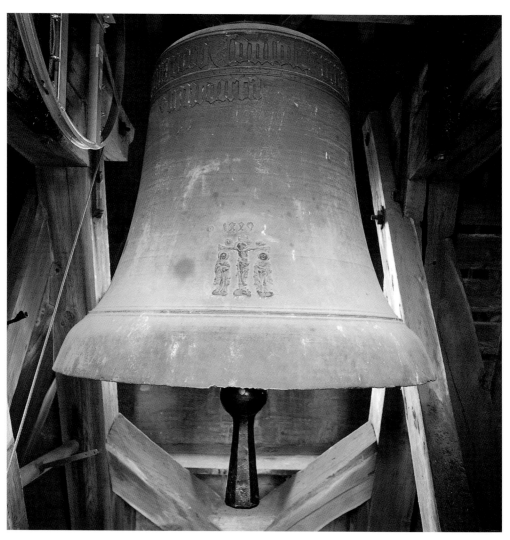

Glocke Benedicta

Benedicta

Die einzige schwingende Glocke der Klosterkirche trägt den Namen »Benedicta« – »die Gesegnete«. Sie hängt im Mittelbau zwischen den beiden Türmen. Gegossen wurde sie im Jahr 1449, wie ihre Inschrift anzeigt, und man darf davon ausgehen, dass sie für die Klosterkirche und vermutlich auch an Ort und Stelle gefertigt wurde.

Ihre Inschrift lautet »CONSOLOR VIVA FLEO MORTUA PELLO NOCIVA XRI SU TUBA NOMINE VOCO BENEDICTA« und ist mit einer Kreuzigungsdarstellung versehen. Das heißt übersetzt: »Das Lebendige tröste ich, das Gestorbene beweine ich, das Schlimme vertreibe ich, Christi Posaune bin ich, mit Namen werde ich Gesegnete genannt«.

Das ist ein hohes Wort, zumal es sich auf dieser Glocke über dem Bild des Gekreuzigten erhebt. Denn wer wollte ohne den Trost leben, den sie – nur lesbar – trägt? Jeder Ton, den sie schlägt – morgens, mittags und abends zur Gebetsstunde –, trägt den gemeinten Trost in die Straßen und Häuser Drübecks.

Der Name Benedicta geht auf den Gruß des Engels Gabriel an Maria zurück, als er ihr die Geburt des Herrn ankündigt: »Gegrüßet seist du Maria, voll der Gnade, gesegnet bist du unter den Frauen!« – auf Latein: »Ave Maria, gratia plena, benedicta tu in mulieribus«. So ist der Klang der Glocke ein Ton von dem Gruß, der den Menschen das Heil bringt.

Ursprünglich hatte die Klosterkirche drei Glocken: in den Türmen und über dem Altarplatz. Letztere war Ende des 16. Jahrhunderts noch vorhanden, kam dann aber an einen anderen Ort, der nicht bekannt ist. Die andere Turmglocke – bereits schadhaft – wurde am Anfang des 19. Jahrhunderts verkauft, um einen Umbau der Kirche zu finanzieren.

Benedicta schlägt hörbar den Ton es' an, darunter erklingt, nur leise hörbar, ein d. Dieses Intervall ist eine kleine None, also ein Tonabstand von 13 Halbtonschritten. Gewöhnlich hören sich Töne, die wie es und d auf der Tonleiter unmittelbar nebeneinander liegen, dissonant an, nicht wohltönend – klingt jedoch diese Dissonanz mit einem zusätzlichen Oktav-Abstand, wird sie als harmonisch empfunden. Zusammen mit der Glocke der Dorfkirche (e') ergibt sich ein Dreiklang von e'–es'–d, der, wenn man ihn aus der Mitte heraus hört, zwei Schwestern über einen (leisen) Bruder setzt, oder – wenn man ihn »von unten« herauf hört, dem dunklen Unterton den Aufgang in den hellen hohen Klang eröffnet. Auch die None, die die Klosterglocke anschlägt, öffnet das Intervall über den Gleichklang hinaus.

Lassen Sie sich mitnehmen auf die Wege im Kloster Drübeck!

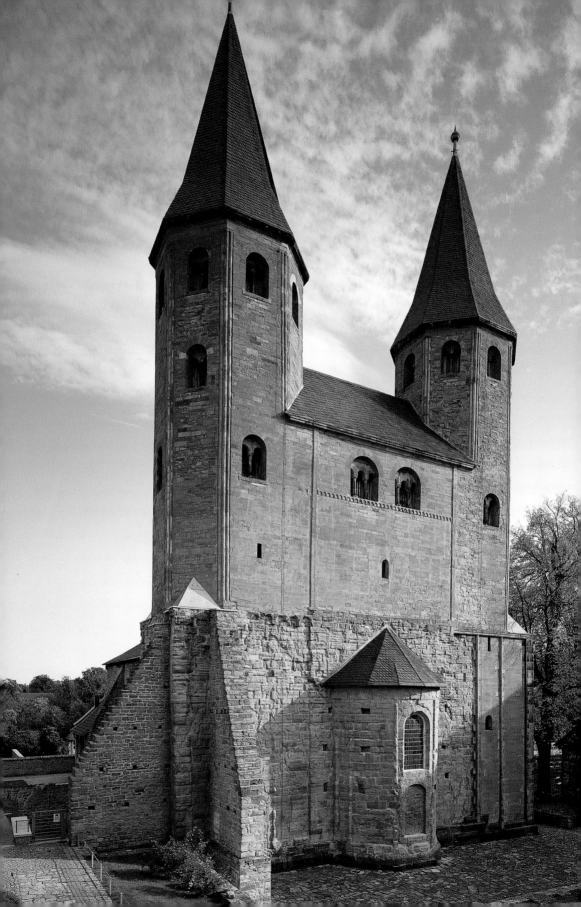

Einleitung

Im Foyer des Äbtissinnenhauses des Klosters zu Drübeck, direkt dem Eingang gegenüber, befindet sich eine strahlende Kopie der berühmten Dreifaltigkeitsikone von Andrej Rubljow, gemalt im Jahre 1411. Dieses Bild der Gastfreundschaft Abrahams, die sogenannte Philoxenia, bestimmt bis zum heutigen Tag russisch-orthodoxes Leben und Glauben. Im Harz allerdings ist diese Ikone ungewöhnlich – aber die Sprache des Bildes soll die Botschaft unseres Hauses und Klosters sein.

Dargestellt ist der Besuch der drei Engel (Männer) bei Abraham und Sarah, wie es im 1. Buch Mose, Kapitel 18 (Gen 18) erzählt wird.

Dieser Besuch wird sich als Gottesbegegnung erweisen, denn ER überbringt Abraham und Sarah die frohe Botschaft der Geburt eines Sohnes – über's Jahr, wenn lebensspendende Zeit ist. Gott kommt zu Besuch in Gestalt der Dreifaltigkeit, der Trinität von Vater, Sohn und Heiligem Geist. Dieses Bild ist von links nach rechts zu lesen. Links aber sitzt Gott, der Vater, und die Köpfe der beiden anderen sind IHM zugeneigt. In der Mitte segnet Christus – Gott, der Sohn – die Essensgabe auf dem Tisch, und zu seiner Linken zieht Gott, der Heilige Geist, seine rechte Hand zurück, so zum Weitergehen gemahnend. Im Hintergrund

Eingang des Äbtissinnenhauses

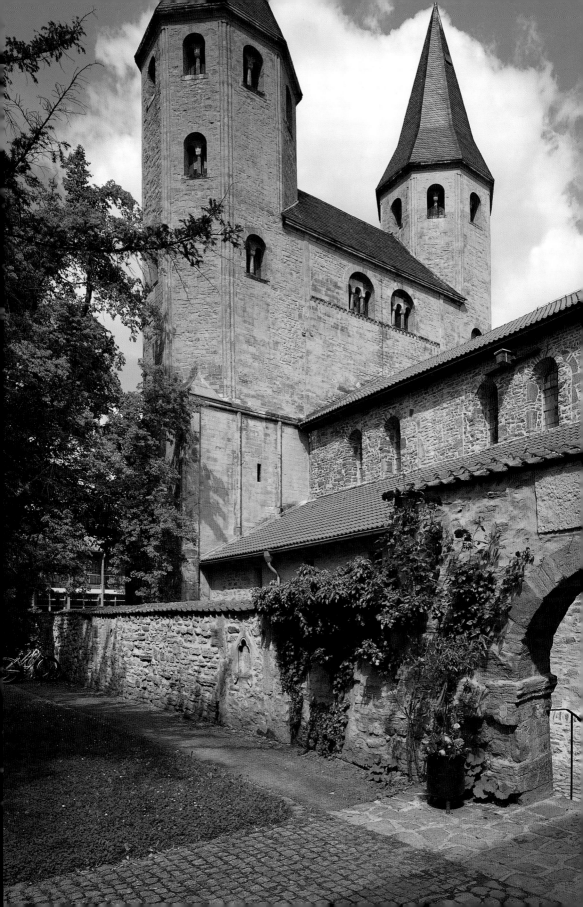

sieht man Haus und Baum, Menschen- und Gotteswerk, wie es zusammenpasst und zusammengehört.

Abraham und Sarah bewirten die himmlischen Gäste freundlich und gehen seelenfroh aus dieser Begegnung hervor. Vor aller Begegnung aber muss man bereit sein und zu Hause – ansonsten gehen die Gäste vorüber. So saß Abraham auch vor seinem Zelt, als die Engel kamen.

Und genau das soll die Botschaft für Besucher und Gäste im Kloster Drübeck sein. Zuerst also soll und darf Ruhe und Zeit empfangen werden. Mit einem alten Wort wird das Muße genannt, es ist die Kraft, aus der alles Tun kommt.

Zum zweiten will das Kloster ein Ort der Gastfreundschaft, der Philoxenia (was genau gesagt »die Liebe zu den Fremden« bedeutet) sein, behütet und geborgen mit einem Wohlempfinden für Leib und Seele.

Schließlich soll (und möchte!) Kloster Drübeck ein Ort der Begegnung sein – von Menschen untereinander und von Menschen mit IHM, dem dreifaltigen Gott.

Dies ist das Ziel all unseres Tuns.

Mögen alle, die kommen und gehen, von Gott gesegnet sein.

Mögen Kloster und Haus erlebt werden, wie es eine Geschichte aus dem Talmud erzählt:

Wenn Gäste, die Abraham und Sarah freundlich aufgenommen und herzlich bewirtet hatten, vom Tisch aufstanden und ihren Gastgebern herzlich danken wollten, sprach Abraham zu ihnen: »Habt ihr von dem Unsrigen gegessen, von dem, was uns gehört?! Nein. Es waren Gottes Gaben, denn die Erde ist die bunt und reichlich geschmückte Tafel Gottes. Wir sind alle nur seine Gäste. Dankt und preist IHN, der die Welt ins Dasein rief und dem alles gehört, was wir haben!«

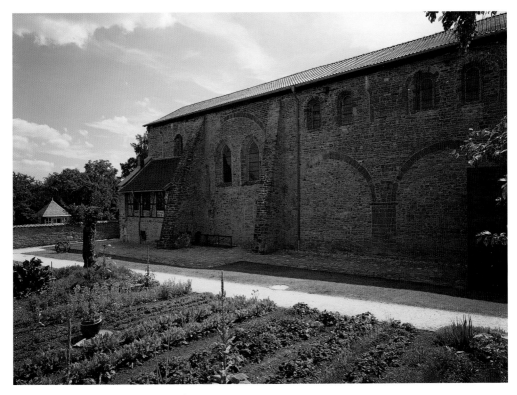

Nordseite der Kirche: östlicher Anbau und Eingang zur Krypta

Südseite der Kirche mit Torbogen zum ehemaligen Kreuzgang

Geschichtlicher Überblick

vor 960

Kloster Drübeck wird als benediktinisches Frauenstift gegründet. Als Stifter werden die Namen der Grafen Theti und Wikker überliefert, Äbtissin in dem neuen Kloster wird ihre Schwester Adelbrin. Von den Gebäuden dieser Zeit ist nichts mehr erhalten.

960

Kaiser Otto I. stellt dem Kloster eine Urkunde über eine Schenkung aus, das Kloster dürfte zu der Zeit schon einige Zeit bestanden haben. Die im Landeshauptarchiv Sachsen-Anhalts aufbewahrte Urkunde ist die älteste Originalschrift, die dem Kloster Drübeck gewidmet ist (urkundliche Ersterwähnung).

980

Das Kloster (d.h. eigentlich: das Stift) wird von der Gerichtsbarkeit der Bischöfe und weltlichen Herren befreit und erhält das Recht, Äbtissin und Schutzvogt frei zu wählen. Damit wird das Stift den Reichsstiften Quedlinburg und Gandersheim gleichgestellt.

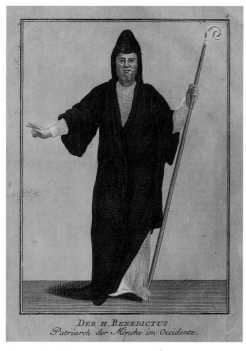

HI. Benedikt, kolorierte Zeichnung im Äbtissinnenhaus

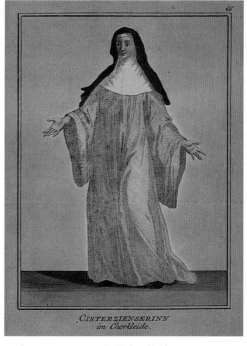

Zeichnung einer Nonne im Ordenskleid

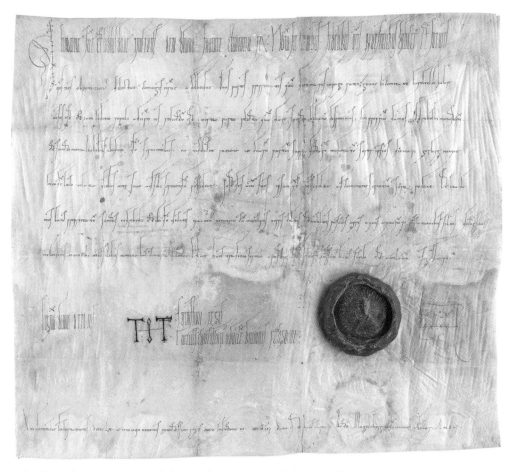

Urkunde aus dem Jahr 960 im Landeshauptarchiv in Sachsen-Anhalt in Magdeburg

1004

Eine Urkunde Kaiser Heinrichs II. erwähnt beiläufig, dass das Kloster in jüngster Zeit neu errichtet wurde, und gibt damit einen ersten schriftlich dokumentierten Hinweis auf seine Baugeschichte. An der Kirche lassen sich Teile dieses um die Jahrtausendwende errichteten Gebäudes feststellen.

Die Klosterkirche ist als Basilika errichtet, das heißt: als Königshalle, die zugleich weltlicher Repräsentanz als auch liturgischer Schönheit dient.

1058

Kaiser Heinrich IV. übereignet das Stift dem Bistum Halberstadt. Ein halbes Jahrhundert darauf wird es in ein Kloster nach den Regeln des hl. Benedikt umgewandelt und gilt bald als Vorzeige-Kloster des Bistums.

nach 1070

Die Klosterkirche wird um Chor und Krypta, Vierung und Querhaus erweitert.

nach 1150

Die Kirche erhält den »Westriegel«, das heißt: die beiden Türme mit dem Verbindungshaus, das einem Altar vor einer weiteren Apsis Raum gibt. Auch im oberen Bereich, der durch breite Treppen in den Türmen erschlossen wird, befindet sich ein Altarplatz mit einer nach Osten ausgerichteten Apsis (sie liegt heute unterhalb des Dachfirstes).

15. Jahrhundert

Die Benediktinerinnen schließen sich der Bursfelder Kongregation an, einem Zusammenschluss von Benediktinerklöstern mit dem Ziel einer engen, verbindlichen Zusammenarbeit und zentralen Leitung.

1525

Kloster Drübeck wird im Deutschen Bauernkrieg verwüstet und – im Unterschied zu anderen betroffenen Klöstern wie z.B. dem Kloster Himmelpforte bei Wernigerode – teilweise wieder aufgebaut.

1527

Das Kloster wird zum evangelischen Bekenntnis reformiert und löst sich aus dem Zusammenhang der benediktinischen Klöster. Die Frauen bleiben z.T. in Drübeck und leben nun als geistliche Gemeinschaft unter veränderten rechtlichen Bedingungen, aber durchaus noch in ihrer klösterlichen Tradition.

Ehemaliger Kreuzgang

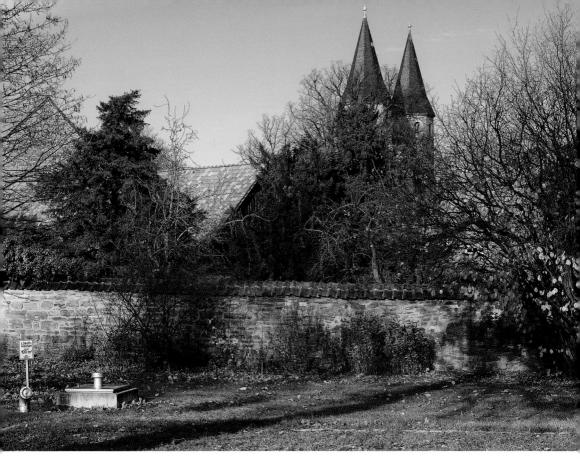

Klostermauer von der Feldseite im Süden

1599

Aus persönlicher Anfeindung heraus wird das Kloster Opfer einer Brandstiftung. Das nördliche Querhaus, der Ostabschluss des Chores und das nördliche Seitenschiff werden nicht wieder errichtet. Wann die anderen mittelalterlichen Bauteile des Klosters verloren gegangen sind, ist nicht bekannt.

Mitte 17. Jahrhundert

In den politischen Auseinandersetzungen des Dreißigjährigen Krieges wird das Kloster zweimal wieder katholisch – beide Male erweist sich der Versuch als nicht durchsetzbar, Kloster Drübeck bleibt schließlich evangelisch.

Das Gewölbe in der Kirche stürzt ein und wird durch eine hölzerne Tonne ersetzt, die Kirche erhält dadurch im Inneren ein barockes Aussehen, das bis 1953 das Bild prägt (Abb. S. 19).

1687

Kloster Drübeck wird vollständig Eigentum der Grafen zu Stolberg-Wernigerode. Es verliert damit seine wirtschaftliche Grundlage und wird vom Grafen Ernst wirtschaftlich als evangelisches Stift für Frauen gesichert. Dem Konvent wird eine zehn Punkte umfassende Lebensordnung gegeben, nach der sich die auf die Anzahl von sechs Frauen beschränkte Gemeinschaft zu richten hat – es handelt sich dabei um Grundregeln

des friedlichen Zusammenlebens, des geistlichen Lebens und der Unterordnung unter die Herrschaft.

1732

Das Kloster Drübeck erhält mit dem Wohnhaus, einigen Wirtschaftsgebäuden und den Gärten der Frauen des Klosters sein heutiges Aussehen. Im ehemaligen Kreuzhof wird die Linde gepflanzt, die dort noch heute steht.

Anfang 20. Jahrhundert

Das Wohnhaus wird im Dachgeschoss um Gästezimmer erweitert, die Gästen dienen, die zur Erholung oder zur Genesung und Pflege nach Drübeck kommen.

1930

Das Kloster wird – bis auf den Kernbereich mit dem Wohnhaus der Stiftsfrauen, der Kirche und den Gärten der Frauen – an verschiedene neue Eigentümer verkauft.

1945

Die noch in Drübeck lebenden Stiftsfrauen treten unter die Obhut des Diakonischen Werkes, und für die Gebäude wird als Rechtsträger die Klosterstiftung Drübeck geschaffen. Das Diakonische Werk betreibt das Kloster Drübeck bis 1990 als Erholungsheim.

1993

Mit dem Pädagogisch-Theologischen Institut und dem Pastoralkolleg der Evangelischen Kirche der Kirchenprovinz Sachsen wird das ehemalige Wohnhaus zu einer Ausbildungsstätte für die berufliche Aus- und Fortbildung der Evangelischen Kirche – es wird nun als »Äbtissinnenhaus« bezeichnet. Später kommen das Haus der Stille (im ehemaligen Amtshaus) und das Medienzentrum der Evangelischen Kirche (im Äbtissinnenhaus) hinzu.

2001

Für die Arbeit des Tagungszentrums wird an der westlichen Seite auf dem alten Klostergelände ein neues Haus errichtet, das den Namen der Religionspädagogin Eva Heßler (gestorben 2001) trägt. In seinem Obergeschoss bekommt es außer Gästezimmern und Arbeitsräumen einen hellen Galeriebereich für wechselnde Kunstausstellungen.

2006 – 2009

In den Gebäuden der ehemaligen Domäne wird ein modernes Tagungszentrum der Evangelischen Kirche eingerichtet – Kern ist der Saal in der Großen Scheune (Abb. S. 54).

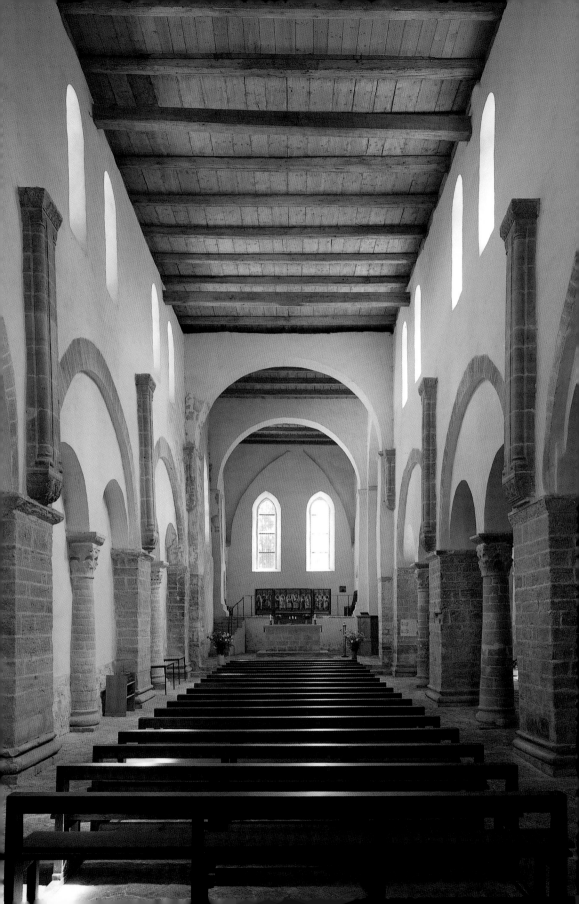

Die Klosterkirche

Baubeschreibung

Die Klosterkirche ist als einzige stehen geblieben, während das übrige Kloster verschwand oder sich verwandelte – abgerissen, abgebrannt, vergessen oder überbaut. Die Kirche ist geblieben. Und weil es – anders als an anderen Orten – keine Zeit gegeben hat, in der die Verlegenheit überhand nahm, was man mit ihr noch machen sollte, ist sie im Grunde so geblieben, wie sie war. Doch, eine Zeit hat es gegeben, da war es fast um sie geschehen: das war in den 80er Jahren des 20. Jahrhunderts, da war ihr kaum noch zu helfen. Und dass es einmal so gewesen ist, mag die Vermutung nahelegen, dass es öfter einmal so war. Aber die glanzlosen Zeiten werden nicht lange überliefert. Und so finden wir die Kirche heute an ihrem Platz, wo sie hingehört: in der Mitte. Und dort steht sie fest, fester, als manche Sprünge und Risse und angesetzten Stützen vermuten lassen.

Das schöne Mittelschiff der Kirche – das nördliche Seitenschiff fehlt und ist zugemauert – wird durch den Wechsel von Säulen und Pfeilern bestimmt. Von Pfeiler zu Pfeiler ist ein sichtbarer Bogen gespannt, der die Baulasten der Wand aufnimmt und verteilt. Die schlanken Säulen kommen genau in der Mitte des Bogens zu stehen. Diesen Wechsel bezeichnet man als den »Echternacher Stützenwechsel«, der eindrücklich die Schönheit des Bauwerks bestimmt. Man könnte sozusagen die zarten Säulen herausnehmen – und die Wand würde stehen bleiben. Die Säulen sind nicht baunotwendig, aber sie werden wegen der Schönheit der Kirche gebraucht: Hier ist die Herrlichkeit des Himmels auf Erden festgehalten, hier ist das Haus Gottes. So entspricht es der verbauten Theologie. Das Schöne ist nicht das Notwendige, aber ohne das Schöne wäre das Notwendige nichts. Das Schöne ist der Überfluss, von dem unser Auge und unsere Seele leben. Wer könnte ohne den Trost des Schönen leben?! »Trinke Auge, was die Wimper hält, von dem goldenen Überfluss der Welt.« So steht es am Schlosscafé von Quedlinburg zu lesen. Das gilt auch für die Schönheit unserer Kirche, die ein Abbild himmlischer Herrlichkeit sein will.

Es wird von Holger Brülls (s. Literaturverzeichnis) richtig darauf hingewiesen, dass die Kirche heute keineswegs das Bild der hochmittelalterlichen Zeit zeigt. Zur Zeit, als sie gebaut wurde, war sie erkennbar ein festlicher, himmlischer Ort. Farben hat es gegeben. Und da das Licht auf Farben und Bilder schien, erschien alles in einem anderen Licht als heute.

Die Kirche steht in der Mitte. Die Mitte der Welt war zur Gründungszeit im 9. oder 10. Jahrhundert – auch geografisch – Jerusalem. Eine Kirche gehört, wenn man so will, zum Bauplan Jerusalems, und so soll sie auch gesehen werden. So steht sie in der Mitte des Klosters Drübeck. Wie sie am Anfang ausgesehen hat, lässt sich nur vermuten, denn wir haben nur noch die Steine mit ihrem Schmuck, aber nicht mehr ihre Farben.

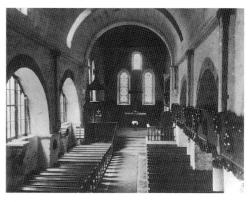

Klosterkirche, Innenansicht bis 1953

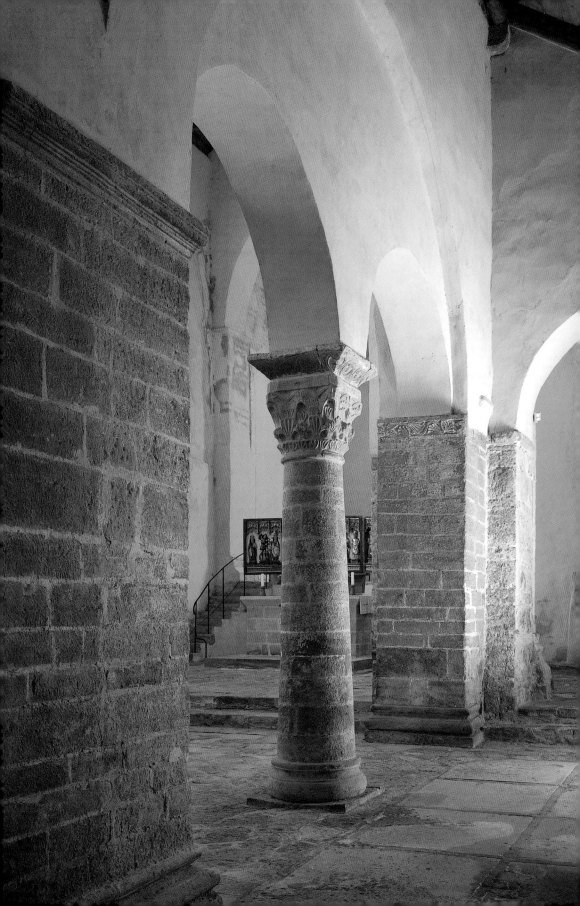

Ursprünglich hatte die Kirche im Westen noch keine Doppelturmfassade. Aber es waren vermutlich keine Ersparnisgründe, die die Kirchenarchitektur damals bescheidener erscheinen ließen. Der Verzicht auf die Westfront kann auch eine bewusste inhaltliche Entscheidung gewesen sein. Zwischen dem Kirchenbau und der Ergänzung mit zwei Türmen und dem West-»Riegel« liegen ein oder zwei Jahrhunderte. Die Aufmerksamkeit lag zunächst auf einer anderen Stelle in der Kirche: dem Altarplatz in der Vierung der Kreuzarme. Es braucht ein wenig Erfahrung von anderen Orten und ein wenig Einfühlungsvermögen in die heutige Gestalt der Kirche, um diesen Platz zu finden. Auch heute steht dort der Altar, aber der kreuzförmige Grundriss, der von ihm ausgeht oder zu ihm hinführt, hat seine Gestalt gewandelt: Der nördliche Kreuzarm (in der Bibel die Seite zur Rechten des Kreuzes Jesu, auf der ein Sterbender Jesus, den Gerechten, mit den gebrochenen Worten eines Verurteilten rechtfertigt; in der Kunst die Seite, auf der Maria, die Mutter Jesu, steht) fehlt. Draußen an der Außenwand steht, wo einmal die nördliche Seitenapsis den Raum beschloss, eine Stützmauer; die große Rundbogenöffnung, die in die nördliche Seite des Querhauses führte, ist vermauert und mit zwei schönen gotischen Fenstern offen gehalten, die einen Rückschluss auf den Errichtungsraum der Wand zulassen: das 16. Jahrhundert.

Es ging wohl nicht anders. Zum Wiederaufbau nach den Zerstörungen des 16. Jahrhunderts fehlte der Mut, vielleicht auch das Geld, vielleicht aber auch der Anlass: Nun hat man die Kirche nicht mehr um eine Mitte herum gebaut, sondern eindeutiger auf ein Ziel hin im Sinne einer Wegkirche. Dass dadurch die Mitte mit dem Altar (der hier in der Drübecker Klosterkirche erst in den 50er Jahren des 20. Jahrhunderts wieder aufgestellt wurde) verloren ging, fiel lange Zeit gar nicht auf: Ein Gang führte zwischen den Bankreihen von hinten nach vorn, Links und Rechts hatten somit ihre Bedeutung verloren.

Der südliche Teil (in der biblischen Überlieferung die Seite des Lästernden, der Jesus vom Kreuz herunterspotten will und sich selbst gleich mit; in der Kunst die Seite des Jüngers Johannes, dem Jesus seine Mutter anvertraut) gehörte nach den Umbauten in der Mitte des 17. Jahrhunderts der Empore der Stiftsdamen.

Heute wird die Mitte gekennzeichnet durch den Altar und den Altarschrein aus spätgotischer Zeit, der ursprünglich in der Dorfkirche aufgestellt war. Der Weg hin zur Mitte führt durch das Kirchenschiff und wird von Säulen und Pfeilern flankiert, die in der Ordnung des Echternacher Stützenwechsels stehen. Diese Architekturweise lässt eine runde Säule immer einen kräftigen Pfeiler folgen. Hier in Drübeck sind es drei Säulen, die mit ihren benachbarten Pfeilern jeweils zwei Bögen tragen, also auf jeder Seite sechs und zusammen zwölf – die Zahl der Apostel, der Menschen also, von denen die Bibel erzählt, dass Jesus sie berufen hat. An dieser Bauweise wird deutlich, dass gerade diese Zahl in den Vordergrund tritt gegenüber anderen Zahlensymboliken, die ebenfalls Bedeutung hatten: die Zwei (die aber dennoch da ist), die Drei (die das Kirchenschiff gliedert), die Vier (die vor allem in den Armen des Kirchenschiffes erkennbar war), die Fünf (sie verbirgt sich tatsächlich auch in dem Kirchenbau, aber sie darf nicht regieren, weil sie nichts Vollkommenes anzeigt), die Sieben (die nicht im Bauwerk, sondern in der Liturgie, also dem Gottesdienst, lebt, denn die Liturgie zieht sich durch die Wochentage von Sonntag zu Sonntag). Die Zahl Zwölf steht deutlich erkennbar denen zur Seite, die die Kirche durchschreiten. Oben werden sie begleitet von zwölf Fenstern, die aus Süden und Norden Licht in die Kirche lassen.

Diese Fenster sind – man kann es draußen gut erkennen – nicht an der Stelle, wo sie ursprünglich eingebaut wurden. Als die Kirche 150 Jahre nach ihrer Errichtung ein Gewölbe bekam (das Jahrhunderte danach einstürzte), mussten die Fenster etwas zusammenrücken, um den Gewölbekappen Platz zu machen. Aber zwölf sind es aus gutem Grund geblieben.

Wer nach oben schaut, wandert mit dem Blick durch eine unsichtbare Decke. Sie wird mit den Kämpferplatten der Säulen und Pfeiler gebildet: Hier endet der Raum, den der Mensch

durchschreiten kann. Darüber liegen die Wände zur Linken und zur Rechten, die im Mittelalter Bilder trugen, von denen heute keine mehr erhalten sind: An die irdische Wirklichkeit schloss sich so die Welt der Bedeutungen und Erinnerungen an, die genauso wirklich ist, wie die erlebte, aber nicht genauso sichtbar. Dieser Bereich wird überwölbt durch die großen Bögen, die von Pfeiler zu Pfeiler sechs Halbrunde bilden und damit die Schöpfung symbolisieren – in Anlehnung an die biblische Beschreibung der Welt als eine Schöpfung aus sechs Tagen. Und darüber liegen die Fenster, der Bereich des Lichts, des Tages und der Nacht. Im Licht kann der Mensch hier in der Kirche nicht sein. Er bleibt auf der dunklen Erde. Dieser »unerreichbare« Raum bescheint die Menschen, leuchtet sie an. Von dieser oberen Ebene kann der Mensch nur empfangen, sein Denken und seine Liebe reichen zwar hinauf, aber immer mit der Erfahrung, mehr zu empfangen, als er selbst geben kann. Das wird sich in der späteren Zeit des Mittelalters ändern – im Dom zu Halberstadt ist es zu sehen. Was wir heute an Bildern zu sehen bekommen, ist nur noch das, was in die Steine »geschrieben« wurde – aber immerhin: Pflanzen, Symbole, Kreuze, Tiere, ein Mensch. Oben gibt es keine Bilder, dort regiert das Licht des Himmels.

Die Einteilung des Kirchenraums gehorcht der Ordnung des Gottesdienstes. In der Westapsis befand sich ein Altarplatz, von dem der Weg zum Kreuzaltar in der Mitte der Vierung führte und dann – Stufen hinauf – zu dem Altar in der Ostapsis. Dieser Ort ist nicht mehr vorhanden, da die Kirche bei einem Umbau um etwa fünf Meter verkürzt, wurde. Der Altarplatz lag in dem nicht mehr vorhandenen Gebäudeteil. Altäre fanden sich wohl auch in den vier Nebenapsiden, von denen nur die südliche heute noch erhalten ist.

Der Kirchenraum befindet sich heute in dem Zustand, wie er in den Jahren 1953 bis 1956 hergestellt wurde. Man hat seinerzeit versucht, den Kirchenraum behutsam wieder dem Zustand des Hochmittelalters anzugleichen: Gipsplatten auf dem Fußboden des wieder errichteten südlichen Seitenschiffs, Stufen zum Kreuzaltar und zum südlichen Querschiffarm. Aber es war eine behutsame Annäherung, der man kaum ansieht, dass sie sich treu an archäologische Befunde gehalten hat. Entstanden ist vor allem eine Erinnerung an den hochmittelalterlichen Kirchenraum, der seine Aufgabe im Gottesdienst hatte. Es ist kein Raum, der moderne Funktionalität zeigt. Es ist eine Andeutung, die dazu einlädt, von den Gedanken seiner Besucher vervollständigt zu werden.

Eine kleine Unvollkommenheit fällt vor allen anderen auf: Die südwestliche Säule steht höher als die anderen. Sie ist der Ersatz für eine frühere, die wahrscheinlich schon bei der Errichtung des Westwerks im 12. Jahrhundert entfernt wurde. Damals wurde das Bodenniveau des Innenraums angehoben, und die Basen der alten Säulen und Pfeiler verschwanden unter dem Fußboden, der mit einem Gipsestrich versehen wurde. Die nun verkürzten Stützen bekamen neue Basen aus Stuck. Da die Kirche heute wieder das ursprüngliche Bodenniveau aufweist, steht die eingefügte Säule etwas erhöht auf einem Steinsockel, um die vorgegebene Höhe der Arkaden zu erreichen. Es ist vermutet worden, die Säule, die sich zuvor dort befand, sei bei den Bauarbeiten zerbrochen. Das ist eine klare Erklärung für die Einfügung einer so fremd aussehenden neuen Säule. Die alte Säule muss wie die noch vorhandenen aus Formsteinen zusammengesetzt gewesen sein. Es ist schwer zu erklären, warum man sie, als sie zerbrach, nicht einfach wieder zusammensetzte. Diese Frage werden wir nicht mehr beantworten können. Aber sie veranschaulicht uns, wie andere Zeiten in ihrer eigenen Ordnung gebaut und gestaltet haben – die Bedeutung dieser Ordnung ist leise geworden, sodass wir sie kaum noch erfassen können. Dass wir es nicht auflösen können, ist ein Grund zur Gelassenheit: Nicht alle Zeichen, die uns vorangehen, müssen verstanden sein, damit wir sie annehmen können.

An den Chor wurde im 17. Jahrhundert eine Sakristei angebaut. Sie steht auf der Krypta, die einst vollständig vom Chor überbaut war. Bevor die Sakristei dort angefügt wurde, befand

Klosterkirche, Blick nach Westen in die Apsis

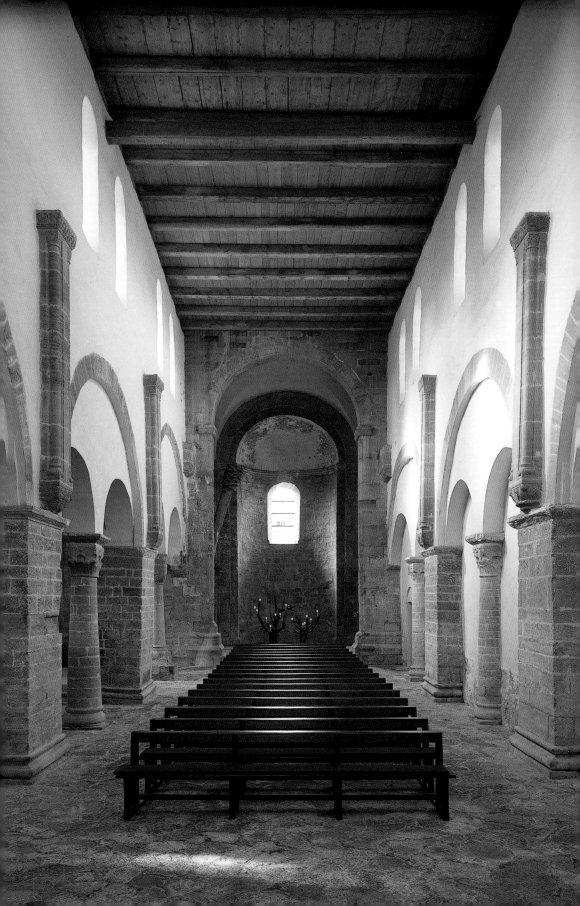

sie sich an der Stelle des nördlichen Querschiffs. Und ganz ursprünglich war ein solcher Raum an der Kirche gar nicht vorgesehen, er befand sich in der Klausur um den Kreuzgang an der Südseite der Kirche, von der heute nur wenig erhalten ist.

Der Altar

Der Altar der Kirche steht an der Stelle des Kreuzaltars vor dem Chor am östlichen Abschluss des Kirchenschiffs. Es ist ein Altar des 20. Jahrhunderts. Er trägt das Retabel der Dorfkirche. Entstanden ist dieses Retabel im 15. Jahrhundert.

Die Mitte bildet eine Darstellung Christi und Marias: die Krönung der Maria durch die Hand Christi. Das Bildmotiv ist in dieser Weise in der Kunst des Mittelalters häufig anzutreffen. Die Blicke der beiden sind nicht, wie man bei einer solchen Geste erwarten möchte, zueinander gerichtet – sie geben die Aufmerksamkeit nicht einander, sondern denen, die vor ihnen sind und dadurch mit ihnen beiden verbunden werden. Die Gestaltung dieses Paares wird geleitet von biblischen Texten: Zuerst erinnert das Bild an den König Salomo, von dem im Alten Testament der christlichen Bibel im 1. Buch der Könige erzählt wird, dass er seine Mutter Bathseba an seine Seite auf einen eigenen Thron gesetzt habe (1 Kö 2,19) – man hat darin eine symbolische Vorwegnahme dessen gesehen, was in der christlichen Überlieferung Christus mit seiner Mutter Maria verbindet. Das Bild sagt: Es regieren Liebe und Glaube, wobei Christus das Zeichen der Liebe Gottes und Maria das Zeichen des Glaubens der Menschen ist.

Begleitet werden sie zur Linken und zur Rechten von Heiligen, Menschen, deren Erinnerung erst das zuwege bringt, was Glauben heißt. So kann verständlich werden, dass Glaube aus dem Bekenntnis und dem Zeugnis anderer und nicht aus eigenen Überzeugungen herrührt. Die Zeugnisse und Bekenntnisse, die hier auf dem Altar zusammengetragen werden, sind ganz unterschiedlicher Art: Maria Magdalena, die als Erste Zeugin der Auferstehung

Christi am Ostermorgen wird; Georg, der den Drachen tötet und damit der Legende nach dem Leben eines Mädchens die Unversehrtheit wiedergibt; Barbara, die mit dem Kelch in der Hand an die Gemeinschaft der Christen beim Heiligen Abendmahl erinnert; Paulus, der in seinen Schriften in der Bibel den Glauben auf Jesus Christus bezieht; Laurentius – der Legende nach Gefangener eines Eroberers Roms, der dem geldgierigen Tyrannen die Gemeinde als den »Schatz der Kirche« präsentierte – er trägt das Gewand des Diakons.

Auf der gegenüberliegenden Seite folgen: Petrus mit dem Buch (dem Evangelium) und dem – in dieser Darstellung verloren gegangenen – Schlüssel zum Himmelreich; der Bischof Nikolaus, der Freund der Kinder; Simon Kanaanäus, ein Jünger Jesu, von dem im Neuen Testament nichts als sein Name erwähnt wird, als Zeichen für die Menschen, die Jesus mit keinem anderen Programm als ihrem eigenen Namen folgen; Vitus, der als ein Kind dargestellt wird, weil er als Kind Christ wurde und seinen Glauben nicht durch die Gabe der Vernunft entdeckte, und Bartholomäus, einem weiteren Jünger Jesu, der nochmals das Buch, das Zeichen des Evangeliums trägt und die Gemeinde an die Kraft des Wortes erinnert. Bartholomäus hat der Dorfkirche ihren Namen gegeben.

In der Zeit vor Ostern ist der Altar geschlossen. Seine Flügel zeigen dann die fast leeren Flächen einst bemalter Tafeln.

Die Taufe

Die Taufe ist ein Stein in Kelchform aus spätmittelalterlicher Zeit. Sie ist geschaffen für die Taufe von Neugeborenen. Die Taufe Erwachsener hatte zur Zeit ihrer Entstehung in Mitteleuropa keine Bedeutung mehr.

Nachdem die Taufe lange im Freien stand und mit Blumen bepflanzt war, kehrte sie beim Umbau der Kirche 1956 wieder in den Kirchenraum zurück. Der jetzige Standort ist sicher nicht der ursprüngliche, da von diesem Platz aus lange Zeit die Konventualinnen dem Gottesdienst beiwohnten. Die Taufe befand sich

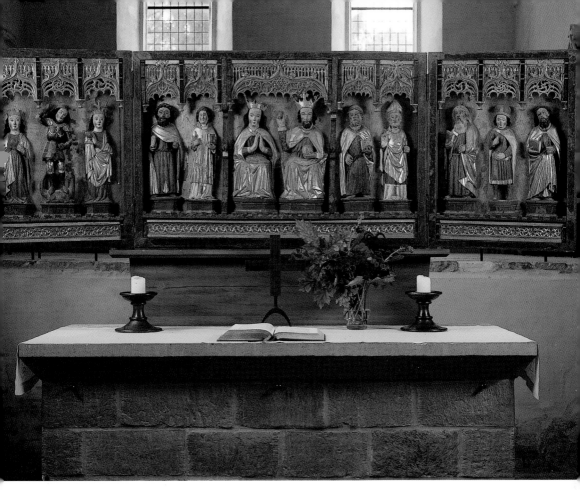

Altar-Retabel

wohl außerhalb der Kirche, in einem der Kirche angefügten Gebäudeteil, der schon lange verloren gegangen ist. Auf diese Weise wurde verdeutlicht, dass der Weg in die Kirche – in das Haus, in den Glauben, in den Gottesdienst – mit der Taufe sein Ziel bekommt.

Heute steht die Taufe erhöht auf einem Steinsockel, der Platz für eine kleine Gruppe gibt, die zur Taufe an den alten Stein tritt. Hier wird erste Liebe zu einem neu geborenen Kind hergegeben für einen Lebensanfang, der dann ganz der Liebe gehören soll. Das Wasser der Taufe wird aus einer Schale im Stein geschöpft und fließt dorthin zurück und trägt – unsichtbar – das Gesicht des getauften Kindes in die Tiefe des Steins. Vielleicht hat dieser Stein darum keine Bilder bekommen wie andere Steine: Er trägt die Gesichter aller, die hier getauft werden, und erzählt geduldig und ohne Zögern ihre Geschichte dem König Jesus Christus.

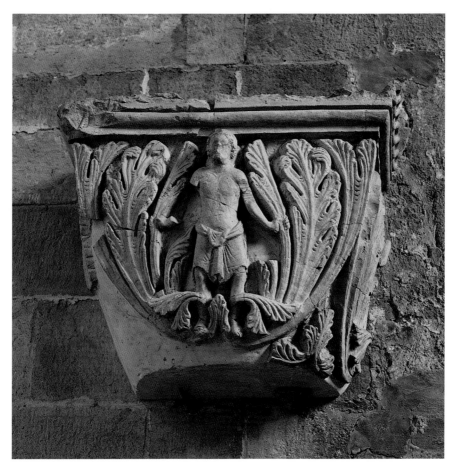

Stuck-Kapitell

Bauplastik

Die Kapitelle der Säulen erinnern stark an den korinthischen Stil antiker griechischer Säulen und gehören vielleicht der ottonischen Bauphase des 10. Jahrhunderts an. Diese Kapitelle wurden im 12. Jahrhundert aus Gründen der Modernisierung mit Stuckkapseln überzogen, von denen zwei durch ihre besondere Darstellung herausragen. Eines der Stuckkapitelle (Abb. oben) zeigt wohl den auferstandenen Jesus Christus am Ufer des Sees Genezareth, während das andere Kapitell durch zwei Fabelwesen bzw. besiegte Ungeheuer ausgezeichnet

ist: Das Dargestellte ist das Gebannte. Die Ungeheuer haben keine Macht mehr. Der Kirchenraum ist in einem paradiesischen Zustand in einer Zeit ohne Angst (Abb. S. 27).

In diesem Zusammenhang verdient die sogenannte kleine Säule der südlichen Säulenreihe besondere Beachtung. Vom Westchor aus gesehen ist es die erste Säule zur rechten Seite (Abb. S. 29 und 30). Das Kapitell ist an seinen vier Ecken mit je einem gleichen bärtigen Angesicht versehen, das an assyrisch-babylonische Schmuckelemente erinnert. Solche Fabelwesen waren an den Eingängen von Palästen und Tempeln angebracht, um das Böse, Dämo-

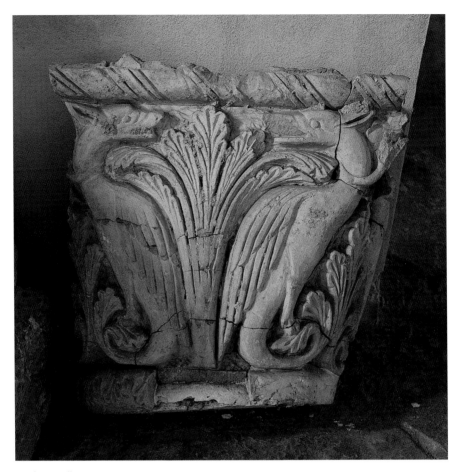

Stuck-Kapitell

nische und Zerstörerische fernzuhalten. Dieser heilige, d.h. ausgesonderte Bezirk ist nicht zerstörbar. Den Himmel begräbt keiner. Da man eine Kirche immer vom Westen aus zu betreten hat, um in den Osten, d.h. nach Jerusalem, zu gehen, muss das Böse folgerichtig im Westen abgewehrt werden.

Diese Ausrichtung nach Osten hat sich in unserer Sprache deutlich erhalten: Der Osten ist der Orient, und wer sich ausrichten will, muss sich »orientieren«. In der Kirche bedeutet das, »sich zum Himmel hin auszurichten«, denn das irdische Jerusalem steht zugleich für die himmlische Stadt, die im Buch der Offen-

barung als vom Himmel herabkommend beschrieben wird. Diese Stadt ist der Ort Gottes und Jesus Christus – Abbild dieser Himmelsstadt will auch die Kirche sein.

Da die Angesichter dieser besonderen Säule mit Blattwerk der Fruchtbarkeit verbunden sind und doch gar nicht so schrecklich aussehen, darf noch eine andere Interpretation erwogen werden, die auch durch die »gebaute Theologie« gestützt werden kann.

Wer den Raum der Drübecker Kirche betritt, kehrt – theologisch gesehen – in das Paradies zurück. (Dazu vergleiche man die Paradiespforten gotischer Kirchen!). So können die vier

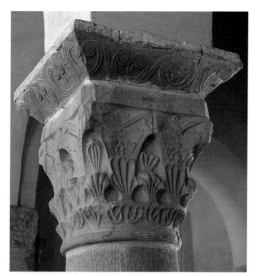
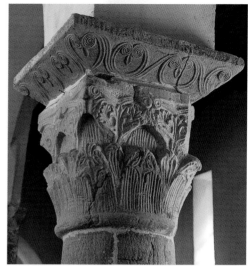
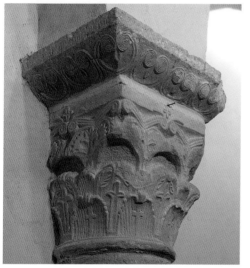
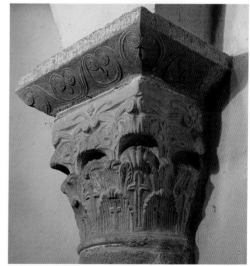

Kapitelle in der Klosterkirche

Angesichter die biblischen Cherubim darstellen, die den Zugang zum Paradies bewachen und die Bösen vertreiben. Die Cherubim wehren also den Dämonen und den Pforten der Hölle und schließen zugleich die Herrlichkeit des Paradieses, des Himmels auf Erden auf. Gerettet und unversehrt tritt also der Mensch hier ein.

Diese Interpretation kann durch die Kämpferplatte am folgenden Pfeiler, d.h. vom Westen her gesehen der erste Pfeiler im südlichen Schiff (rechts also mit Blick auf den Altar), gestützt werden. Dargestellt ist der Fenriswolf – die Besonderheit im Bildprogramm der Kirche (Abb. S. 34). Zu sehen ist ein von links nach rechts laufendes Schmuckband, an deren

Säule im südwestlichen Mittelschiff

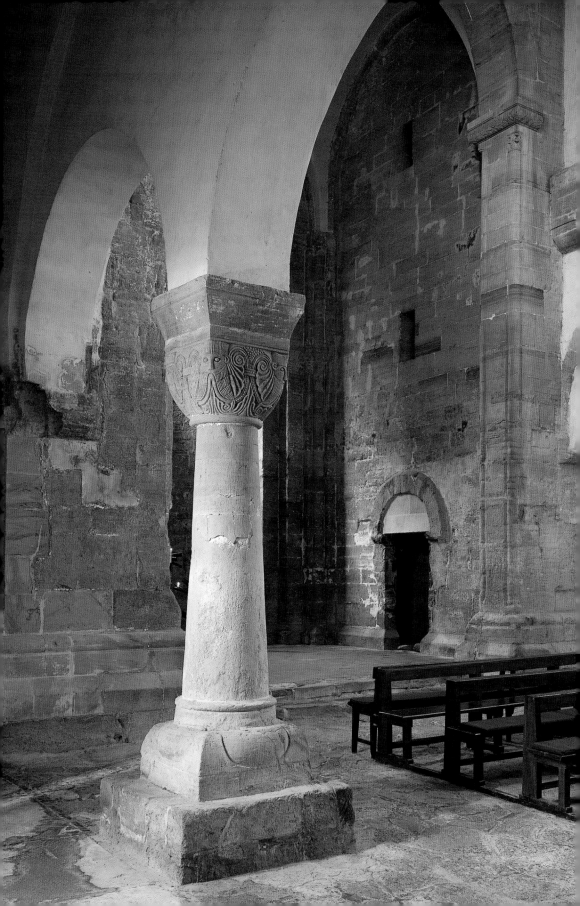

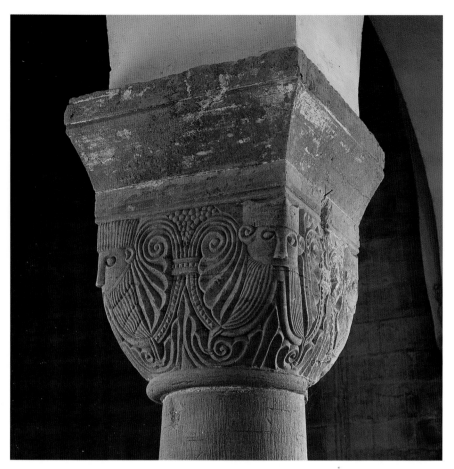

Kapitell in der Klosterkirche

rechter Ecke ein Wolfskopf mit offenem Rachen zu erkennbar ist, der Fenriswolf. Vor diesem steht ein Mensch, der seinen Arm in den Rachen des Tieres gelegt hat. Was nun erzählt dieses Bild? In der germanischen Mythologie, der Edda-Sage, heißt es: Als die Götter einst zusammenkamen, um über die Erschaffung der Welt nachzudenken und zu befinden, wurden sie zunächst mit den Chaosmächten konfrontiert. Nur wenn die Mächte der Finsternis gebändigt sind, ihre Beseitigung ist absolut unmöglich, kann überhaupt Schöpfung entstehen, die aber alle Zeit gefährdet und zerstörbar bleiben wird. Jederzeit kann die Welt, in der wir

leben, zugrunde gehen. Es gibt nur die Sicherheit eines Tages. Aber zunächst müssen die Götter die Chaosmächte besiegen. Es ist der Gott Thor (Donar, nach dem unser Donnerstag benannt ist), der die gewaltige Midgardschlange mit seinem Hammer betäubt, sodass diese gefesselt werden kann. So liegt nun die Midgardschlange auf dem Meeresgrund. Durch ihre Bewegungen entstehen Ebbe und Flut, Springfluten und Zerstörungen an den Küsten der Meere. Nun aber ist da noch das zweite Ungeheuer, der Fenriswolf. Keiner der Götter traut sich an diesen heran. Da ersinnt der Gott Loki eine List: Es wird ein Wettkampf

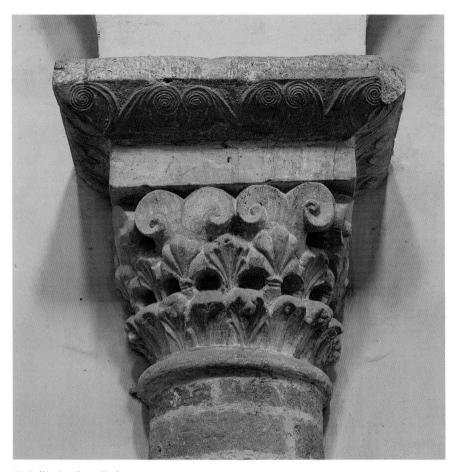

Kapitell in der Klosterkirche

ausgeschrieben unter dem Motto: Wer ist der Stärkste im Himmel und auf Erden? Dazu wird auch der Wolf geladen. Nun müssen nacheinander immer dickere und gewaltigere Ketten gesprengt werden. Die Götter sind schon längst ausgeschieden, nur der Wolf lässt sich noch fesseln und zerreißt eine Kette nach der anderen. Nun, zum Abschluss und zur Krönung des Wettstreits, hat der Gott Loki einen goldenen Faden. Aber der Wolf sagt jetzt nein und will nicht mehr. Die Götter versuchen, ihn zu überreden, doch es hilft nichts mehr. Dann aber sagt der Wolf: »Gut, wenn euch so daran liegt. Ihr dürft mich noch einmal fesseln – aber einer von euch muss seinen Schwertarm in mein Maul legen!«

Das will nun keiner der Götter, bis Odin (Wotan) ein Machtwort spricht: »Wir haben doch nicht umsonst einen Kriegsgott, der für den Schwertgang zuständig ist. Ziu (Diu, nach dem unser Dienstag benannt ist) soll seine Schwerthand in den Wolfsrachen legen.« Das tut er auch und der Wolf wird gefesselt. Je mehr er sich nun versucht zu bewegen, desto mehr schnürt er sich ein und ist gefangen. Was tut der Wolf nun? Er beißt dem Gott Ziu den Arm ab. So gelingt es den Göttern, die Chaosungeheuer auf Zeit zu besiegen und die Welt zu erschaffen.

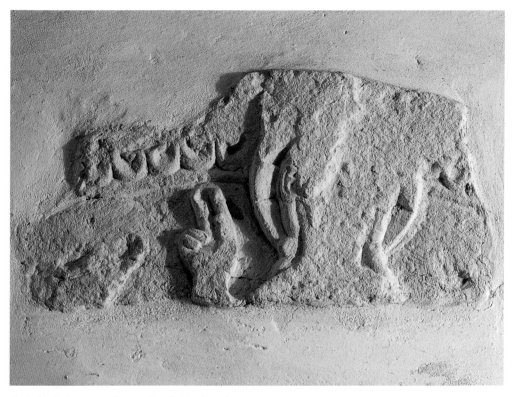

Klosterkirche, Tympanon-Fragment an der Nordwand

Der germanische Kriegsgott aber kann hinfort kein Schwert mehr führen, sondern nur noch mit der Rechten seinen Schild zur Verteidigung tragen. Das heißt: Kriege können so weder begonnen noch geführt werden. So zeigt die mittelalterliche Darstellung weit hinaus in die Zukunft.

Die Geschichte vom Fenriswolf ist aber noch nicht zu ihrem Ende gekommen. An dem Pfeiler gegenüber, vom Westen her gesehen dem ersten auf der Nordseite, zeigt die Kämpferplatte links und rechts einen Wolfskopf, aus dessen Rachen Blumenranken wachsen. Wahrscheinlich gehören diese Wölfe zum entsprechenden Bildprogramm. Somit wären es die Wölfe Hass (Hati) und Neid (Sköll, Stösser), die Sonne, Mond und Sterne über den Himmel und durch die Unterwelt jagen, wodurch sie den Wechsel von Tag und Nacht, Licht und Finsternis entfachen. Einst aber, so heißt es, werden diese Wölfe die Gestirne verschlingen – und es wird »große Finsternis« sein und die Götterdämmerung (Ragnarök) beginnen. Die Midgardschlange wird sich losreißen, der Fenriswolf sich von seiner Fessel befreien und die Götter werden zusammen mit den Menschen gegen die Mächte der Finsternis, gegen die Chaosungeheuer kämpfen. Das Ende dieses Kampfes ist das Ende der Welt. Nur ein Liebespaar wird überleben. Und vielleicht wird durch die Liebe eine neue Welt entstehen.

Vielleicht …

Diese Hoffnung kann man sogar im Maßwerk der Kirche begründen: Der Pfeiler mit den beiden Wolfsköpfen, gegenüber dem Fenriswolf, ist – wie die anderen Pfeiler auch – der tragende Baugrund für die Pilaster, auf denen einst das Gewölbe aufgesetzt war. Dieser Pilas-

ter ist mit (keltischen?) Ornamentbändern geschmückt und in der Mitte ist eine Rose dargestellt. Die einzige Rose in dieser Kirche. Warum eine Rose?

Ein Erklärungsversuch: Vor dem Tempel in Jerusalem, dem Ort der Gegenwart Gottes, was auch unsere Kirche zu sein beansprucht, stehen (bzw. standen) zwei Säulen mit einem rosenblättrigen Kapitell, die nichts tragen, denn ihnen ist nichts auferlegt. Was aber tragen Säulen, die nichts tragen? Sie tragen den Himmel. Daher eine Rose – denn eine Rose vermag den ganzen Himmel zu tragen. Welch Geheimnis im Stein!

Zugleich aber ist diese eine Rose kein beliebiges Symbol, sondern steht für Maria, die nun, wir wissen es, den Heiland der Welt geboren hat. Für dieses Heil der Welt blüht die Rose in den Gefahren der Zeit.

Über dem Nordgang ist ein Tympanonfragment zu erkennen: das Antlitz Christi und seine segnende Hand. Wer in diese Kirche kommt, wird von Christus Segen empfangen, und wer aus dieser Kirche geht, bleibt in seinem Segen. Dieser Segen gilt allen, die kommen und gehen. Ob sie es wissen oder nicht – wir leben im Segen Jesu Christi. Das ist die »Tür-Theologie« unserer Kirche. So dürfen wir leben, heiter und mutig.

Epitaphe (Grabplatten) und Inschriften

Im südlichen Seitenschiff der Klosterkirche St. Vitus stehen drei Epitaphe mit deutlich ausgearbeitetem Schmuck und Verkündigungsdarstellungen. Der erste Grabstein (von der Tür im südlichen Bereich aus gesehen, also »von vorne«) erinnert an Alexander Richard Brandis, der am Ende des 17. Jahrhunderts Klosterverwalter gewesen ist. Gestiftet hat diesen Gedenkstein die Ehefrau des Verstorbenen, Clara Juliana Giesecke. Auffallend ist der Nachname der Frau: nicht Brandis, sondern Giesecke. Dies ist wohl so zu deuten, dass die Frau den Gedenkstein stiftete, als sie bereits wieder verheiratet war. Dieser Vorgang darf dann als ein ganz besonderes Zeichen von Liebe und Hochachtung verstanden werden.

Der mittlere Grabstein hebt sich mit seiner Kreuzdarstellung deutlich hervor. Die verstorbene Äbtissin Catharina von Stolberg kniet betend vor dem gekreuzigten Jesus. Hier wird deutlich die Grundregel benediktinischen Lebens verkündet: Ora et labora, Beten und Arbeiten, wobei das Gebet zu keiner Zeit aufgegeben werden darf. Solange in der Kirche gebetet wird, muss uns um Kirche und Welt nicht bange sein. Denn das Gebet erhält die Welt. Auffallend ist das wallende und stürmisch bewegte Tuch des Gekreuzigten, was verkünden soll: ER ist nicht tot, ER ist auferstanden – sucht den Lebenden nicht bei den Toten. Aber: Das Kreuz ist das Heil der Welt.

Zur linken Seite, am Kreuzende, befindet sich das Steinmetzzeichen: Der Stein wurde 1555 vom Steinmetz Christoph aus Halberstadt gefertigt.

Die lateinische Inschrift über dem Kreuz spricht von der bleibenden Hoffnung auf das ewige Leben. Der Text ist als ein kunstvolles Gedicht im Versmaß eines Distichons verfasst. Außerdem verbergen sich in den vier Textzeilen (d. h. in den Zeilen zwei bis fünf; die erste Zeile ist sozusagen die Überschrift) römische Zahlzeichen, die lateinischen Buchstaben bedeuten zugleich Zahlen. Addiert man die Zahlen erhält man als Summe 1535 – Catharina von Stolbergs Sterbejahr. Die Zahlen werden so gefunden: In der dritten Zeile von oben ein »M« und dreimal ein »C«, in den Zeilen drei und vier je ein »L«, in der fünften Zeile ein »C« (bei dem Namen Christi), in den Zeilen zwei, drei und vier je ein »V«, in der letzten Zeile gibt es das »V« zweimal und dazu in den Zeilen zwei bis fünf zehnmal ein »I«. Das ergibt folgenden Zahlenspiegel MCCCCLLVVVVVIIIIIIIIII, mit der Bedeutung: M = 1000, C = 100, L = 50, V = 5 und I = 1, das ergibt genau 1535.

Catharina von Stolberg hat das Kloster von 1503 an als Äbtissin geleitet. Sie war die letzte katholische Äbtissin des Klosters. Im Jahre 1527 schloss sich die Grafschaft Wernigerode, und damit auch das Kloster Drübeck, der Reformation an. Veränderungen wurden Schritt für Schritt vorgenommen. So war Catharina katholisch in einem evangelischen Kloster – und kei-

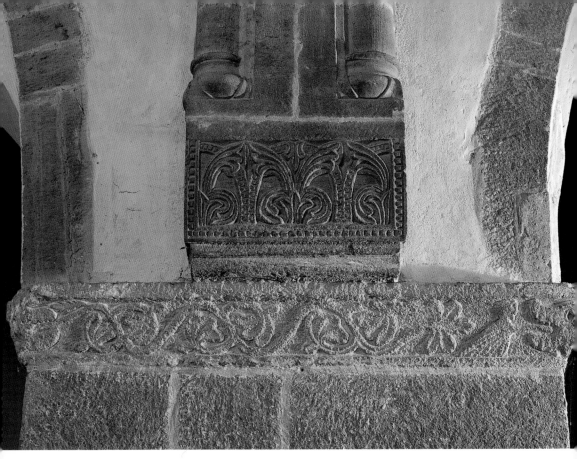

Klosterkirche, Kämpferplatte mit dem Fenriswolf

ner hat ernsthaft Anstoß an dieser schönen Gleichzeitigkeit genommen.

Der dritte Grabstein im südlichen Seitenschiff erinnert an Dietrich Luning, der in der Zeit des Dreißigjährigen Krieges als Verwalter im Kloster tätig war. Die beiden Engel darauf sollen wohl im Besonderen das notwendige Behütetsein ausdrücken, wie es im Psalm heißt: »ER hat seinen Engel befohlen über dir, dass sie dich behüten auf allen deinen Wegen.« (Ps 91,11)

Eine vierte Grabplatte befindet sich eingelassen im Boden der Westapsis zur Linken des Dornbuschleuchters. Es ist der Grabstein von Justus Arnoldus Heintze, der 1656 im 39. Jahr seines Lebens verstarb. Er war Amtmann des Grafen zu Stolberg in Questenberg. Warum er im Kloster Drübeck bestattet wurde, ist nicht bekannt. Man muss annehmen, dass er hier auf einer Durchreise gestorben ist.

Außer diesen Epitaphien finden wir in der Kirche, fest eingelassen in das Mauerwerk, drei Gedenktafeln. Die eine befindet sich an der Nordseite, genau dem südlichen Eingang vom ehemaligen Kreuzgang her gegenüber. Diese Tafel erinnert an die Äbtissin Anna von Bila, die hier 1567 im außergewöhnlich hohen Alter von 89 Jahren in aller Gottseligkeit ohne Angst vor dem Tod gestorben ist. Sie war 15 Jahre Äbtissin in Drübeck.

Im südlichen Hohen Chor befindet sich der sehr gut lesbare Gedenkstein der Gräfin Maria von Schlieffen, die das Damenstift am Ende des 19. Jahrhunderts als Äbtissin geleitet hat. Der zitierte Bibelspruch aus Psalm 73 (Vers 28) lautet auffallend: »Aber das ist meine Freude, dass ich mich zu Gott halte, dass ich meine Zuversicht setze auf den Herrn Herrn!« Das doppelt gesetzte Herr ist kein Schreibfehler, denn das

zweite HERR steht für den Gottesnamen, der nicht ausgesprochen werden darf. Stattdessen wird das Wort HERR gelesen, was in der Luther-Bibel deswegen immer mit Großbuchstaben geschrieben wird. Wo also HERR steht (auf der Gedenktafel ist alles mit großen Buchstaben geschrieben und darum nicht zu unterscheiden), ist Gottes Name gemeint, der Gottes Da-Sein ansagt.

Über der Inschrift ist der Stein mit griechischen Buchstaben geziert. In der Mitte befindet sich das aus zwei Buchstaben (CHI und RHO) gebildete Christusmonogramm. Links davon steht ein Alpha und rechts ein Omega, beide mit dem Kreuz geschmückt. Es sind der erste und letzte Buchstabe des griechischen Alphabets. Entsprechend der deutschen Redensart »von A bis Z« meinen sie also genau das: Christus ist Anfang und Ende, A und O, des eigenen Lebens und der Weltgeschichte.

An der rechten Innenwand des südlichen Querschiffes befindet sich eine gut lesbare Tafel zum Gedenken an den furchtbaren Klosterbrand in der Walpurgisnacht 1599 (Abb. unten). »Ehrvergessene Buben« haben Ställe und Wirtschaftsgebäude in Brand gesteckt, das Vieh verbrannte in den Ställen, und der Klostermüller und sein kleines Kind starben wenig später an ihren Verletzungen. Die beiden Täter konnten nicht gefasst werden, aber ihr Helfershelfer – Heinrich Eseltreiber – wurde im September 1599 zum Tode verurteilt und auf dem Mühlanger »geschmauchet«, d. h. verbrannt. Im Feuer sollte er für das Feuer sühnen.

Unter dem Propst Wolfgang Behme und der Äbtissin Gesa Papen wurde der Wiederaufbau gewagt und in Gang gesetzt.

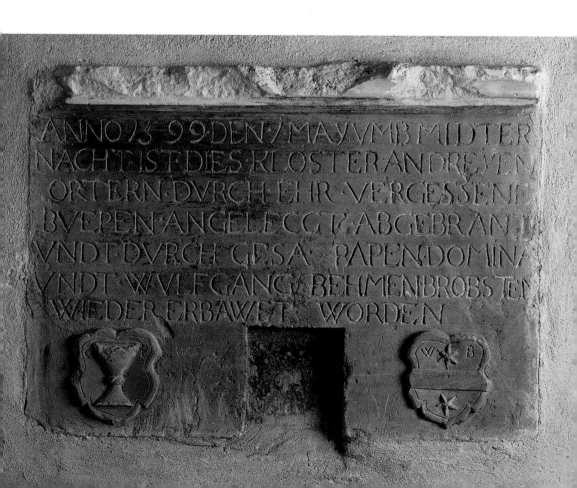

Bewegliche Kunstwerke

Beim Eintritt in die Kirche, mit Blick auf die Westapsis, fällt sofort der »Brennende Dornbusch« auf. Dieser Leuchter ist eine Arbeit des Hallenser Künstlers Friedemann Knappe, die seit 1998 in unserer Kirche steht (Abb. S. 37).

In diesem Leuchter erstrahlt das Geheimnis Gottes. Im 2. Buch Mose (Ex 3,1–15) wird die Berufung des Mannes Mose erzählt, wobei sich Gott, offenbar im brennenden Dornbusch verborgen, hörbar macht. Israel wird in Ägypten unterdrückt und hart ausgebeutet. Gott hat das Schreien und Klagen seines Volkes gehört und will es aus diesem Sklavenhaus befreien.

Zu dieser Befreiungstat soll Mose, ein Schafhirt in der Wüste Sinai, berufen werden. Und die Geschichte beginnt: Mose hütet seine Herde und da – sieht er einen Dornbusch im Feuer stehen, der nicht verbrennt! Um dieses Wunder zu sehen, weicht er von seinem Weg ab und geht dorthin. Als er nah herbeigekommen ist, hört er die Stimme Gottes: »Zieh deine Schuhe aus, denn der Boden unter deinen Füßen ist heiliges Land.« (Eine Platte mit der Aufschrift »Hier ist heiliges Land« liegt vor dem Leuchter.)

Durch Gottes Gegenwart, und nur durch sie, wird die Erde heilig (das ist ein Protest gegen die Rede vom heiligen Vaterland). Er spricht und offenbart sein Wesen so: »Ich bin da, als der ich da bin. ICH bin, der ICH sein werde.« (Ex 3,14) Das ist das Geheimnis seines Namens: Ich bin da – für dich. So greift Gott in die Unterdrückungsgeschichte für Israel ein und führt sein Volk heraus in die Freiheit.

Der brennende Dornbusch soll deutlich verkünden: Gott ist in der Welt und schweigt nicht. Gott lässt sich nicht aus der Welt, die doch die Seine ist, herausdrängen. Gott spricht, ER ist gegenwärtig, ER ist da.

In der kleinen Südapsis (auf der Ostseite der Kirche, also dem »Dornbusch« gegenüber) steht die sogenannte »Drübecker Madonna«, eine Terracottaplastik von Wieland Schmiedel aus Crivitz in Mecklenburg, entstanden 1992. Dieses Kunstwerk nimmt einen in der Romanik weit verbreiteten strengen Gestaltungstyp der thronenden Madonna auf (ein besonders schönes Beispiel befindet sich im Dom zu Erfurt): Maria sitzt aufrecht und unbeweglich, und auf ihrem Schoß sitzt der (kleine) Christus als Weltenherrscher; Maria ist also sozusagen der Thronsitz. Die Drübecker Madonna nimmt diesen Weltherrschaftsanspruch jedoch ganz zurück: Das Kind ist fest eingeschnürt, gewickelt, vielleicht nicht mehr am Leben. So entsteht eine moderne Pietà: Maria beweint den gemordeten Sohn, der hier im Gegensatz zu der üblichen Darstellungsweise einer Pietà noch ein Kind ist. Aber die Mutter hat keine Arme, auch diese sind eingeschnürt. Wer soll jedoch ohne Berührung lieben? So klagt diese Madonna die fehlende Liebe ein in unserer Welt und kann als Protest gegen das alltägliche Kindersterben verstanden werden: Kinder brauchen Liebe, und ohne eine liebende Hand lernt auch der Christus nicht laufen. Es muss einst die Zeit kommen, in der »nie eine Mutter mehr ihren Sohn beweint« (Johannes R. Becher).

An der Südseite des Querhauses (rechts von der »Drübecker Madonna«) befindet sich das große Kruzifix. Der Körper des Gekreuzigten ist die Arbeit eines unbekannten Künstlers aus Oberammergau, die dem Kloster 1807 von der Äbtissin Luise von Stolberg-Wernigerode gestiftet wurde. Dieser Christus ist auffällig gestaltet: Das Antlitz ist liebevoll-barock, die Hände segnen die vor dem Kreuz Stehenden, der Leib ist ein gotischer Leidenstypus, die Füße aber liegen nicht übereinander, wie für einen leidenden Christus üblich, sondern stehen nebeneinander: so stellt die Romanik die Füße des Königs dar, des Königs am Kreuz! Hier sind also die großen Baustile, die zugleich Ausdruck großer Glaubenshaltung sind, im gekreuzigten Christus zusammengebracht. Im Angesicht Christi begegnet uns die Freundlichkeit Gottes, und der leidende König segnet in Freude und Liebe. Um die Liebe des Gekreuzigten zu betonen, befindet sich die Wunde vom Lanzenstich auf der Herzseite, was sehr ungewöhnlich ist: Christus liebt mit einem wunden Herzen. Welche froh machende Botschaft am Kreuz!

Dieser Ton der Freude wird von den Engeln im hohen Chor spielend aufgenommen. Diese

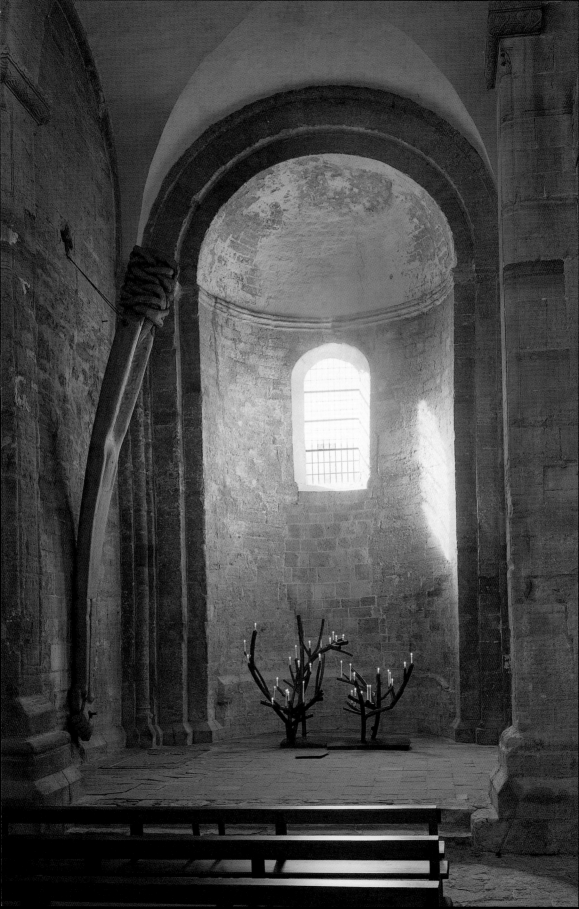

drei Engel sind das Werk des Holzbildhauers Dieter Schröder aus Osnabrück, das sich seit dem Jahr 2000 in der Kirche befindet. Die Engel spielen Gambe, Harfe und Schalmai mit der linken Hand. Im Himmel also wird mühelos und leicht musiziert. Zugleich werden wir daran erinnert, dass wir von Dingen leben, die nicht menschenmöglich sind. So mahnen und trösten die Engel zugleich. Ihr Lobgesang wird nicht verstummen in dieser Welt: »Ehre sei Gott in der Höhe und Frieden auf Erden und dem Menschen ein Wohlgefallen!« Wir und alle Welt leben von diesem Gesang.

Im Altarraum hängt seit 2005 ein schlichter Radleuchter (hergestellt in der Leuchten-Manufactur Wurzen). In seiner Gestaltung nimmt er die Form romanischer Radleuchter (besonders schön zu sehen im Dom zu Hildesheim) auf, die das Kommen des himmlischen Jerusalem in diese Welt sichtbar machen und symbolisieren. Im Buch der Offenbarung ist davon geschrieben, in den Kapiteln 21 und 22.

Der Seher Johannes, der als Gefangener auf der Insel Patmos sitzt, sieht die offene Herrlichkeit des Himmels über eine neue Erde und »die heilige Stadt, das neue Jerusalem, von Gott aus dem Himmel herabkommen, bereitet wie eine geschmückte Braut.« Diese Stadt nun ist himmlisch schön, hat zwölf Tore von zwölf Perlen und ist aus lauterem Gold. Und Gott wird gegenwärtig sein und bei den Menschen wird kein Leid, kein Geschrei und kein Tod mehr sein. Gott selbst wird alle Tränen abwischen von unseren Augen. Und Sein Christus macht alles neu. Das ist die frohe Botschaft des Radleuchters, der auch in Drübeck zwölf Tore hat, und in jedem Tor ist ein Edelstein. Für die Steine sind die Farben Weiß, Blau und Rot benutzt: Rot ist die Farbe Gottes, von dem Liebe, Leben und Tod kommen. Blau ist die Farbe des Himmels und des im Himmel thronenden Christus, und Weiß ist die Farbe des Auferstandenen.

So soll durch Gestaltung und Farben verkündet werden: Weil wir im Himmel verwurzelt sind, können wir auf dieser Erde bleiben, und weil der Himmel auf Erden kommt, weil einst das himmlische Jerusalem unser aller Hauptstadt sein wird, können wir heiter und zuversichtlich leben in den Gefahren der Zeit. So erstrahlt im Radleuchter die Hoffnung auf den Himmel, der kommt. Und im weißen Licht der Auferstandene.

Die Krypta

Die Krypta der Klosterkirche – das ist der Raum unter dem erhöhten Ostchor – stammt aus der Zeit des mittelalterlichen Umbaus der Kirche im 11. Jahrhundert. Wofür sie geschaffen wurde, lässt sich nicht mehr feststellen. Grablegen wurden bei Grabungen nicht gefunden. Die Krypta zeigt noch die ursprüngliche Breite des Ostchores, weshalb der Eingang heute außerhalb der Kirche liegt und ein Teil nicht mit dem Chor, sondern mit der später angebauten Sakristei überbaut ist. In der Ausdehnung nach Osten fehlt der Krypta das Stück, das beim Verlust des Ostabschlusses

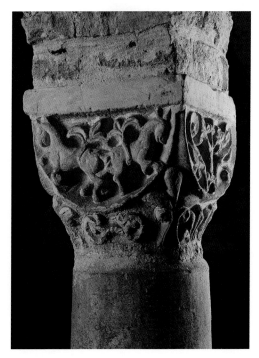

Kapitell in der Krypta

Grabstein in der Krypta

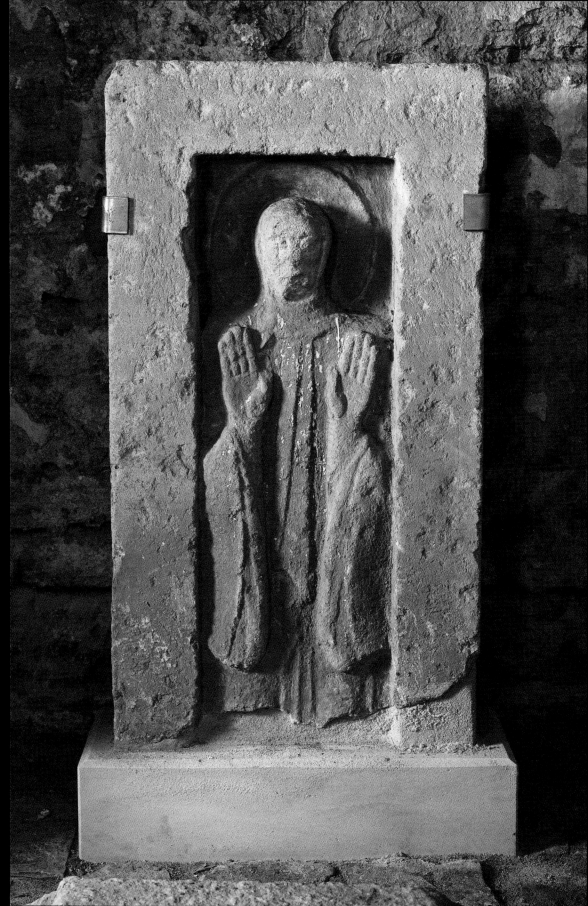

auch dem Kirchenraum darüber verloren gegangen ist. Daher endet die Krypta jetzt an einer groben Wand, statt am östlichen Abschluss einem Altar Platz zu geben. Es scheint, als seien die Kapitelle der Säulen nicht für diesen Raum geschaffen worden, sondern aus anderen Gebäuden hierher gekommen. Die sehr unterschiedlichen Formen der Kapitelle lassen darauf schließen.

Doch trotz der baulichen Versehrtheit birgt die Krypta einen der schönsten Schätze der Kirche: ein romanisches Würfel-Kapitell (Abb. S. 38), das auf seiner östlichen Seite zwei Pferde und auf den anderen drei Seiten Pflanzen- und Baummotive zeigt. Der Raum ist niedrig und die Bilder des Kapitells befinden sich somit in Augenhöhe. Man kann sie also vorsichtig berühren und mit geschlossenen Augen »erblicken«. Das Relief zeigt die Pferde und über

ihren Rücken zwei Pflanzen. Eine Deutung ist nur mit kleinen Versuchen möglich: Das Pferd wird im Mittelalter als Symboltier für die Macht und das Leben angesehen, ebenso aber auch für Gewalt und kriegerische Kraft. Es trägt St. Georg, der den Drachen, das Tier des Bösen, vernichtet; es zieht aber auch – hier in der Erinnerung an die Antike – den Sonnenwagen an den Himmel, sodass Licht auf der Erde wird. Dass es zwei Pferde sind, wird kaum nur eine Frage der Symmetrie der Form gewesen sein. Diese Bedeutung bleibt jedoch genau wie die Frage, wohin die Wege der beiden Tiere führen, offen. So finden wir ein kunstfertiges Bild (ganz anders gezeichnet als die Kapitelle in der Kirche), aber die Deutung bleibt uns überlassen. Vielleicht genügt es als Erstes, sich eine kleine Erinnerung daran aufzuheben, um später ein wenig davon erzählen zu können.

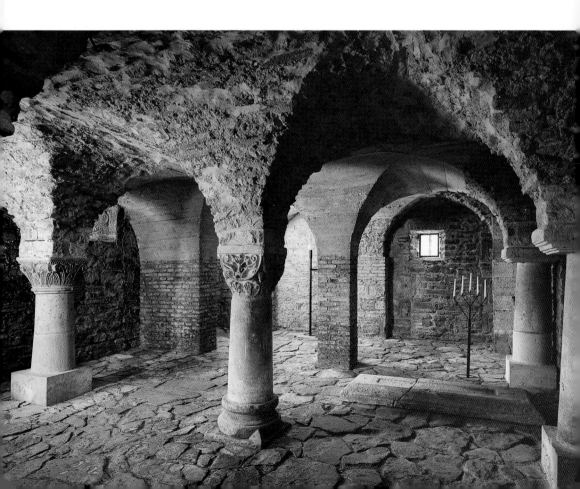

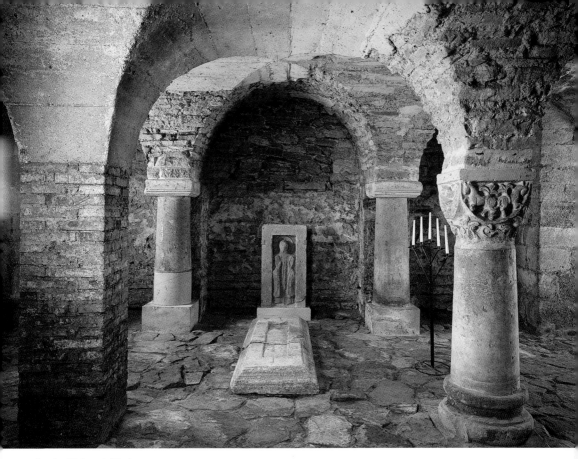

Krypta, Blick nach Westen

Die Krypta birgt außerdem eine mittelalterliche Grabplatte und – aufrecht an der Westwand stehend – das Fragment einer weiteren Steinplatte, deren Bedeutung sich nicht eindeutig klären lässt (Abb. S. 39). Die Platte zeigt eine menschliche Gestalt mit zum Segen erhobenen Händen, deren Kopf von einem kreisrunden Nimbus umgeben ist. Die Steinplatte wird als Grabmal der Gründungsäbtissin Adelbrin angesehen. Das freilich ist unwahrscheinlich, denn als Frau kann sie in mittelalterlicher Kunst nicht mit dem Segensgestus, der eine den Männern vorbehaltene Priesterfunktion voraussetzt, dargestellt worden sein. Zudem ist Adelbrin keine Heilige und kann also nicht mit Nimbus abgebildet werden. So bleibt unbekannt, wen das Bild, das wohl zu einem Grab gehörte, zeigt.

Beide Grabplatten gehören nicht ursprünglich in die Drübecker Krypta, da hier, bedingt durch den hohen Grundwasserspiegel, keine Bestattungen vorgenommen werden konnten.

Krypta, Blick nach Süden

Das Konventsgebäude

Äbtissinnenhaus

Das sogenannte Äbtissinnenhaus, ein barocker Fachwerkbau aus dem Jahre 1732, wurde als Konventsgebäude der Stiftsdamen im Kloster Drübeck gebaut. Hier gab es einen gemeinsamen Speiseraum und eine (Groß-)Küche, jede Dame hatte ein ausreichendes Zimmer nebst einem Schlafgemach. Die letzte Kanonisse (so die amtliche Bezeichnung der Stiftsdamen, die nach einer gemeinsamen Ordnung – eben einem Kanon – hier im Haus lebten) verstarb im Jahre 1955 (Magdalene Gräfin zu Stolberg-Wernigerode) und ist auf dem Friedhof zu Drübeck beigesetzt.

Heute hat die Verwaltung des Evangelischen Zentrums Kloster Drübeck hier ihren Platz gefunden, ebenso wie das Pädagogisch-Theologische Institut (PTI) und das Pastoralkolleg der Evangelischen Kirche in Mitteldeutschland (EKM).

Das PTI zeichnet für die Fort- und Weiterbildung von Religionslehrern und -lehrerinnen und für die Ausbildung von Gemeindepädagogen und Vikaren verantwortlich. Das Pastoralkolleg ist zuständig für die Weiterbildung von Pfarrerinnen und Pfarrern und anderen Mitarbeitern im Verkündigungsdienst der Kirche. Außerdem befindet sich im ersten Stock des Hauses mit der Bibliothek eine Außenstelle des Medienzentrums der EKM.

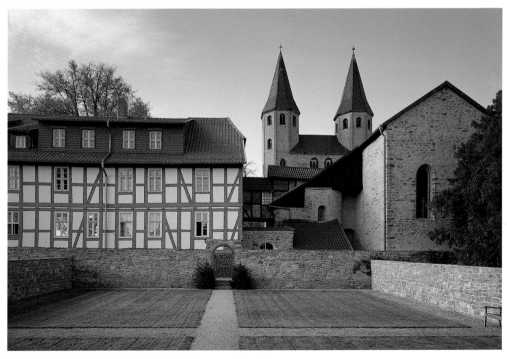

Ostfassade des Äbtissinnenhauses und der Klosterkirche

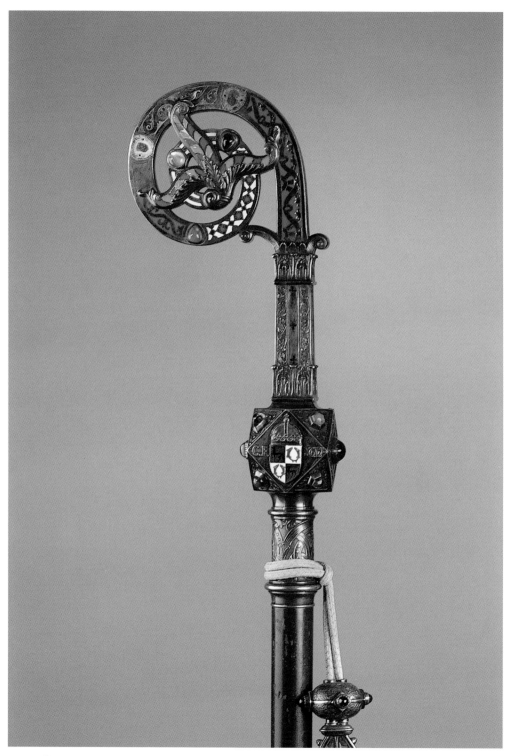

Stab der Äbtissin

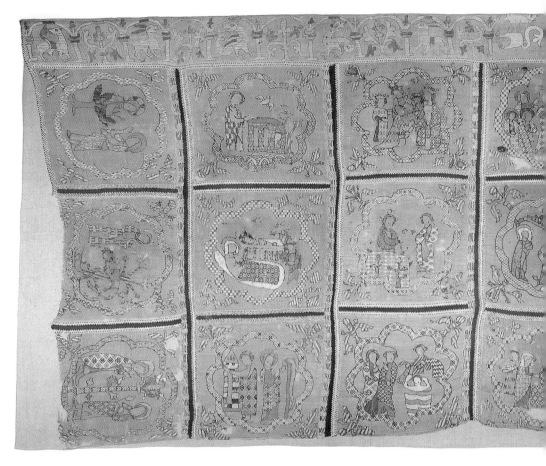

Drübecker Altartuch

Das Drübecker Altartuch

Mit dem mittelalterlichen Drübecker Altartuch aus dem Jahre 1309, das im Flur der Bibliothek in einer Vitrine aufgehängt ist, wird hier der größte Schatz des Klosters aufbewahrt (Abb. oben). Diese Altardecke ist mit großer Wahrscheinlichkeit hier im Kloster Drübeck entstanden, wofür Farbgebung (vorherrschendes Rot-Weiß als Farbe der Benediktinerinnen), Thematik und Ausführung sprechen.

Die Decke besteht aus 21 quadratisch wirkenden Bildfeldern, die durch weiße Nadelborten miteinander verbunden sind, die wiederum durch ein rotes Wollband eingeschlossen werden. Die Decke misst 320 cm in der Länge und 130 cm in der Breite. Man muss sich das jetzt hängende Tuch als auf dem Altar liegende Decke vorstellen, sodass die Bilder der ersten und letzten Reihe an der linken und rechten Seite des Altars zu hängen kamen. Daher erklärt sich die Seitendrehung dieser Darstellungen. Diese Decke hat nun ein ausgesuchtes theologisches Programm, das von Reihe zu Reihe fortgeführt wird. Die erste Reihe, beginnend mit dem brennenden Dornbusch und endend mit Maria und dem Stern aus Jakob, ist ganz der Mariologie gewidmet.

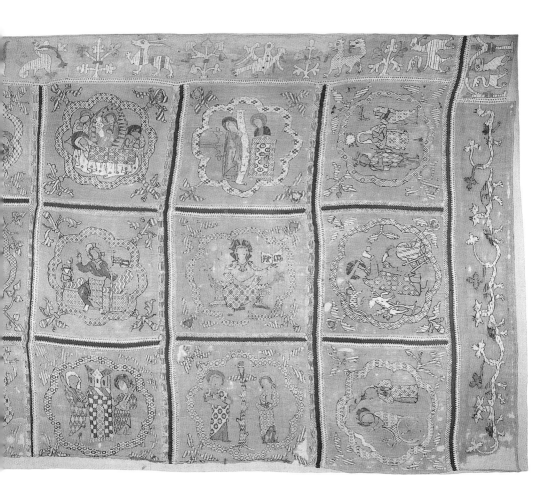

Alle dargestellten Geschichten und Texte werden mit dem Leben Mariens und ihrer kirchlichen, liturgischen und theologischen Bedeutung verbunden. Die mittlere, zweite Reihe ist der Christologie, der Verkündigung des Evangeliums von Jesus Christus, vorbehalten.

Das erste Bild zeigt die Verheißung des kommenden Messias (griech. Christus) aus dem Segensspruch Jakobs für seinen Sohn Juda im 1. Buch Mose (Gen 49,10+11), wo es heißt: »Juda ist ein junger Löwe … Es wird das Zepter von Juda nicht weichen noch der Stab des Herrschers von seinen Füßen, bis dass der Held komme.« So wird der kommende Messias als

»Löwe von Juda« verstanden (vergleiche dazu auch J. S. Bach: »Der Held aus Juda siegt mit Macht«, Johannespassion). Auf dem Bild sieht man den Löwen, der seine Jungen zum Leben erweckt, was der mittelalterlichen Deutung entspricht: Christus kommt in die Welt und erweckt diese durch seine Stimme zum wahren Leben.

Das letzte Bild in dieser Reihe zeigt die »Opferung Isaaks«, eine Geschichte aus dem 1. Buch Mose (Gen 22), die in der Kirche christologisch (d. h. auf Christus hin) gedeutet wurde. In diesem Text verlangt Gott von Abraham, dass er IHM seinen Sohn Isaak darbringt,

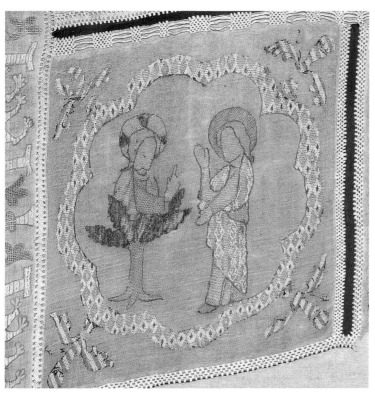

Drübecker Altartuch, Brennender Dornbusch

opfert als ein Brandopfer. Abraham geht mit seinem Sohn, legt ihn gebunden auf den Altar und hebt das Messer – in diesem Augenblick greift vom Himmel her Gottes Engel ein und verhindert den Mord, das Opfer des geliebten Sohnes. So können Vater und Sohn lebend zurückkehren, nachdem Abraham einen Widder geopfert hat. (Diese Geschichte aus der Bibel hat auch in den Koran Eingang gefunden; hier handelt es sich bei dem Sohn aber um Ismael, mit dem zusammen Abraham [arab. Ibrahim] das Heiligtum zu Mekka, die Kaaba, begründet hat.) Im Blick auf diese Geschichte interpretierte kirchliche Theologie im Mittelalter so: So wie Abraham bereit war, seinen Sohn zu opfern, so hat Gott seinen Sohn Jesus Christus geopfert zum Heil für die Welt. Darum ist in der Mitte das Kreuzigungsbild auch als blühender Lebensbaum dargestellt. Das Kreuz ist also kein Zeichen für das Sterben, sondern vielmehr der Grund des Lebens. Die dritte Reihe der Bilder kann als Bilderreihe der Kirche verstanden werden. Das erste Bild zeigt den Beginn am Lebensbaum im Garten Eden (im Paradies), womit auch die Bibel beginnt. Im letzten Buch der Bibel, der Offenbarung des Johannes, wird die Hoffnung zum Ausdruck gebracht, dass die Glaubenden einst in den verlorenen Garten zurückkommen und wieder am Baum des Lebens stehen können. Das erste Bild zeigt aber nicht Adam und Eva (denn die werden immer nackt dargestellt), sondern die ersten beiden Menschen, die nicht gestorben sind, vielmehr zu Gott aufgenommen wurden: Henoch und Elija. Es ist also ein Bild der Sehnsucht nach Heimkehr in Gottes Garten. In dieser Hoffnung ist auch das letzte Bild des Altartuches zu sehen: die sogenannte Himmelfahrt Elias. So begleiten die Darstellungen der Altardecke das christliche Leben.

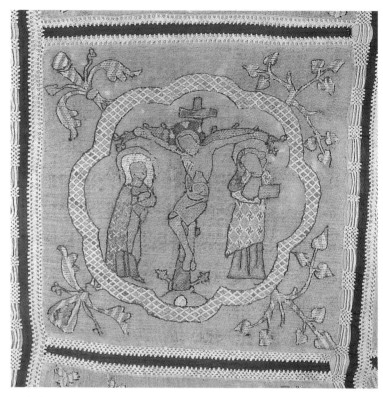

Drübecker Altartuch, Kreuzigung

Brennender Dornbusch

Aus dem flammenden Rot spricht Gott, der am Kreuzesnimbus (Heiligenschein mit Kreuz) gut zu erkennen ist, zu Mose, der barfuß vor dem Busch und somit auch vor IHM steht. Mose wird von Gott berufen, Israel aus der Knechtschaft zu befreien und das Geheimnis des göttlichen Namens weiterzusagen: ICH bin da – bei euch. Gott ist ein »mitgehender Gott«, ein Heiland, ein Immanuel, ein »Gott mit uns« auf dem Weg in die Freiheit.

Diese Geschichte (und dieses Bild auch) wird nun in der frühkirchlichen (und auch mittelalterlichen) Theologie auf Maria gedeutet, sozusagen im Vergleich: Maria ist der brennende Dornbusch (von daher erklärt es sich, dass über dem Eingang des Katharinenklosters auf dem Sinai, das an der Stelle dieser Offenbarungsgeschichte steht, Maria aus dem Dornbusch schaut). Denn mit dem Feuer im Busch kam Gottes Stimme in die Weltgeschichte unter dem Wunder, dass der Dornbusch nicht verbrannte. Ebenso hat Maria in Gottes Sohn Seine Stimme zum Heil in die Welt gebracht – und blieb doch Jungfrau in der Geburt. Auch hier gilt: Wir leben von den Dingen, die eigentlich nicht möglich scheinen. Ein Busch, der brennt, kann nicht nicht verbrennen – und eine Jungfrau wird nicht schwanger und bringt ein Kind zur Welt. Wir aber leben davon, dass das wahr ist.

Die Kreuzigung

In der Mitte der Altardecke findet sich die Darstellung der Kreuzigung, somit auch die Mitte der Theologie und Verkündigung im Bilde. Das Kreuz ist als blühender Lebensbaum dargestellt, weil durch den Tod Jesu am Kreuz die Welt zum Leben gebracht worden ist. Die Kreuzigung ist das Heilsereignis Gottes für die gesamte Schöpfung. Durch das Kreuz kommt die

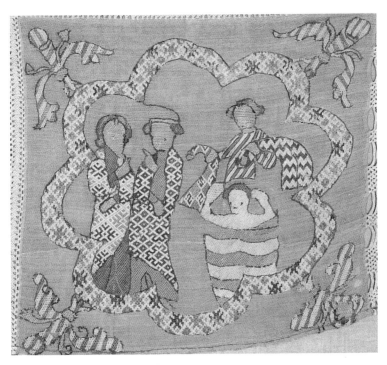

Joseph wird in den Brunnen geworfen

Welt zum Paradies zurück, die Kreuzigung ist Ausdruck der Liebe Gottes zu seiner Welt. Deswegen spricht Jesus am Kreuz als letztes Wort – als Vermächtnis seines Todes: »Es ist vollbracht« – d. h. die Rettung der Welt. Unter dem Kreuz steht seine Mutter Maria und sein Lieblingsjünger Johannes. Vor seinem Sterben weist Christus die beiden aneinander mit den Worten: »Frau, siehe, das ist dein Sohn« und: »Siehe, das ist deine Mutter«. So soll der Jünger für Jesu Mutter sorgen, sie trösten, lieben und verehren, ist sie doch die Mutter seines Herrn.

In der Ikonographie darf das so gedeutet werden, dass die junge christliche Gemeinde, vertreten durch Johannes, eine Fürsorgeverpflichtung für die jüdische Gemeinde hat, hier vertreten durch Jesu Mutter – denn das Heil kommt von den Juden. Ein außergewöhnliches theologisches Wort, denn das Leben kommt für alle Menschen, also auch Juden und Christen, durch das Kreuz. So kündet es das Altartuch zu Drübeck.

Joseph wird in den Brunnen geworfen

Die Geschichten von Joseph werden im 1. Buch Mose (Gen 37–50) erzählt. Sein Vater Jakob liebt ihn, Joseph, mehr als seine Brüder, weil er der Erstgeborene seiner Lieblingsfrau und großen Liebe Rachel ist. Zu allem Hass, den es deshalb schon gibt, schenkt der Vater seinem geliebten Sohn den sprichwörtlich gewordenen »bunten Rock«. Das ist ein Gewand, das sonst nur Königskinder tragen. Auch auf die Weide müssen die Brüder ohne Joseph ziehen. Der kommt nur, um sie zu besuchen und um nachzusehen, wie es ihnen und den Tieren geht. Dieser Besuch, den die Brüder als Kontrolle verstehen müssen, bringt das Fass zum Überlaufen. Die Brüder schlagen Joseph, ziehen ihm den bunten Rock aus und werfen ihn in einen Brunnen. Hier überlebt Joseph, weil der Brunnen kein Wasser mehr hat. So wird er später gerettet, kommt nach vielen aufregenden Geschichten an den Hof des ägyptischen Königs, des Pharao, und rettet durch für- und vorsorgliche Wirt-

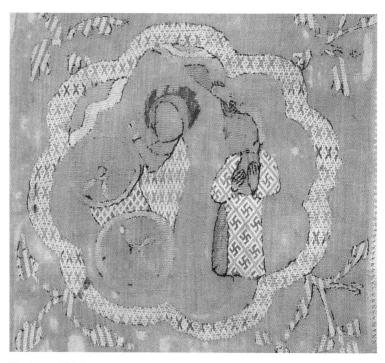

Elias Himmelfahrt

schaftspolitik ganz Ägyptenland in einer Hungerkatastrophe – und damit auch seine Brüder. Am Ende dieser Geschichte steht das Überleben durch Versöhnung.

Für die (betrachtende) Gemeinde soll das Bild darüber hinaus verkünden: Wir können fallen auf unseren Wegen, aber Gottes Güte führt unsere Wege durch alle Gefahren der Zeit hindurch dorthin, wo ER uns haben will. Habt also Vertrauen in Gottes Führung! Geht den Weg, den Gott euch weist!

Elias Himmelfahrt

Elia, nach jüdischer Tradition der größte Prophet nach Mose, ging mit seinem, von ihm schon berufenen, Nachfolger Elischa von Ort zu Ort. Und Elischa wollte sich von seinem geliebten Elia nicht trennen. Da kam ein feuriger Wagen, so heißt es im 2. Buch der Könige (2 Kö 2), und trennte die beiden voneinander – und Elia fuhr im Sturm (nicht im Wagen!) gen Himmel. Auf Bildern wird diese »Aufnahme

Elias in den Himmel« aber immer unterschiedlich dargestellt, so auch auf unserem Altartuch: Elia fährt im feurigen Wagen davon, zu IHM, und geht somit in die Herrlichkeit Gottes ein. Ohne zu sterben, gelangt Elia in den Himmel. Als Elischa seinen Propheten entrückt sieht, schreit er ihm verzweifelt hinterher: »Mein Vater, mein Vater – Wagen Israels und seine Reiter!« Diesen Ausruf kann man nur so verstehen, dass Elischa weiß, dass Israels »Schutz und Schirm« nicht der König und seine Armee, sondern der Prophet Gottes ist.

Es ist das Wort Gottes, das der Prophet verkündet, das im Leben erhält und ins Leben führt. Das ist zugleich die bleibende Botschaft dieses Bildprogramms der Altardecke im Kloster Drübeck.

Weitere Kunstwerke

Rechts neben dem Altartuch steht eine Glasvitrine mit drei Holzplastiken. Von oben nach unten geschaut sind zu erkennen: Matthäus, Jesus Christus und Bartholomäus. Matthäus hält als Jünger und Evangelist sein schön verziertes Evangelium in Händen. Um diesen »Schatz der Kirche« zu heben, muss man das Buch lesen. Denn nur Lesen heißt Leben lernen.

Christus trägt ein offenes Buch. Dies bedeutet zum einen: ER hält das Buch des Lebens und wird dermaleinst zu Gericht sitzen, wohl dem, der dann im Buch des Lebens verzeichnet ist. Und zum anderen kündet das offene Buch ein Psalmwort: »Siehe ich komme, im Buch ist von mir geschrieben« (Ps 10,8). Das heißt, das Studium der heiligen Schrift führt zur Begegnung mit Christus.

Bartholomäus schließlich ist der Heilige des Ortes Drübeck und der Dorfkirche. Dieser Jünger Jesu hat die Bezeugung der frohen Botschaft vom Kommen des Himmelreiches mit dem Leben bezahlen müssen und gehört darum zu den Märtyrern der Kirche und zu

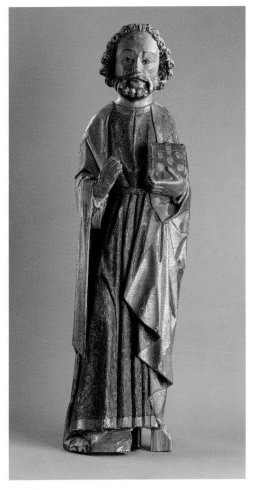

Matthäus

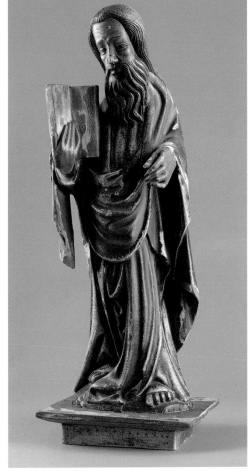

Christus

ihren Lehrern, von denen es heißt: Sie werden einst leuchten wie die Sterne in ihrem Glanz (Dan 12, 3).

Auf der anderen Seite des Flures im ersten Stock hängen zwei kunstvoll ausgeführte Stiche der Eltern von Willem von Oranien: Juliana zu Stolberg und Wilhelm von Nassau-Dillenburg. Deren Verbindung begründete die Beziehung der großen Adelsfamilie Stolberg-Wernigerode zum holländischen Königshaus.

Am Ende dieses Flures ist in einem schlichten Glasschrein der reich verzierte Äbtissinnenstab zu sehen (Abb. S. 43), den der Kaiser Wilhelm II. bei seinem Besuch im Jahre 1906 als »Morgengabe« dem Kloster Drübeck geschenkt hat. (An der Wand, dem Stab gegenüber, kann man die Äbtissin Freifrau von Welck mit dem Stab thronen sehen.) Das Geschenk des Kaisers wird durch eine großartige Urkunde in lateinischer Sprache – Imperator klingt noch glanzvoller als Kaiser! – beglaubigt. Auf der einen Seite des Stabes fehlen einige der wertvollen Edelsteine. Es heißt, mit dem Verkauf dieser Steine haben die Stiftsdamen das Kloster durch die schweren Jahre nach dem Ersten Weltkrieg gebracht.

Geht man die Mitteltreppe im Äbtissinnenhaus hinauf (oder kommt sie herab), sieht man an der Wand schöne kolorierte Bilder von Nonnen im Ordensgewand (Abb. S. 12). Die Nonnen sind als »Bräute Christi« im Festtagsputz dargestellt, woran man ersehen kann, dass die Art der Bekleidung sich in und mit den Zeiten gewandelt hat. Und zum anderen wird uns gezeigt: Auch Nonnen können und dürfen eitel sein.

Diese kleine menschliche Schwäche wirkt sympathisch und macht deutlich, dass auch Nonnen eingebunden sind in das Leben ihrer Zeit, zu dessen Segen sie wirken wollen. So geht mit den Bildern auch der Segen durch die Zeit.

Bartholomäus

Andere Gebäude des Klosters und der Domäne

Kloster Drübeck wurde mit seiner Einrichtung als Evangelisches Damenstift am Ende des 17. Jahrhunderts in zwei Bereiche geteilt, die von da an auch unabhängig voneinander bestanden: das Damenstift, also die Gemeinschaft von sechs Frauen, die im Kloster lebten und wirkten – eine von ihnen die Äbtissin –, und die Domäne, ein landwirtschaftliches Gut mit Verwaltung, Ställen und Scheunen im Eigentum der Grafen zu Stolberg-Wernigerode. Graf Ernst hatte 1687 das Damenstift mit einer Lebens- und Vermögensordnung neu errichtet und zugleich die wirtschaftliche Trennung von geistlichem Stift und landwirtschaftlichem Gut vollzogen. Das Auskommen der Stiftsfrauen wurde durch eine bescheidene, aber ausreichende finanzielle und soziale Versorgung gesichert, und die Domäne wurde vom Grafenhaus betrieben bzw. später an andere verpachtet.

Die Zweiteilung in Stift und Domäne lässt sich noch heute leicht erkennen: Umgeben von einer Mauer – die beiden Tore dienten unter anderem auch dem Viehdurchtrieb von der Domäne auf das Weideland – liegt der Klosterhof mit der um 1730 gepflanzten Linde, dane-

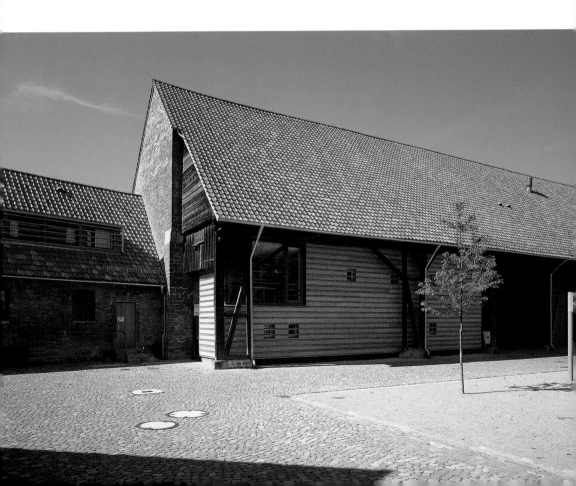

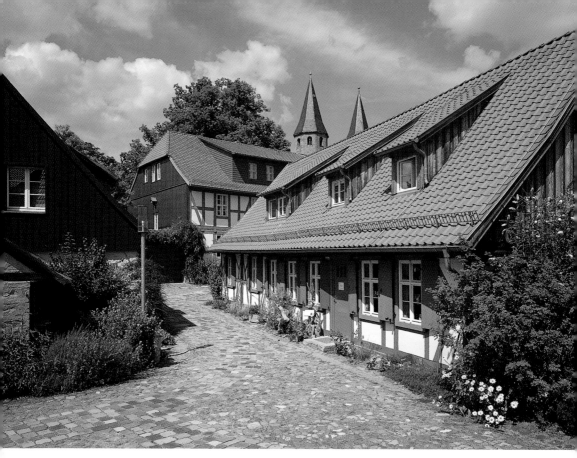

Gärtnerhaus

ben erhebt sich das sogenannte Äbtissinnen-
haus, in dem die sechs Frauen lebten und das
mit der Kirche durch einen Gang im ersten
Obergeschoss verbunden ist. Östlich des Hau-
ses, immer noch innerhalb eines Mauer-Kar-
rees, wurden die Gärten für die Stiftsdamen an-
gelegt – ein jeder wiederum mit einer Mauer
umgeben.

Die Domäne nahm mit seinen Gebäuden
den Platz südlich und westlich der neuen Klos-
termauer ein. Die Gebäude, die dort heute ste-
hen, stammen im Wesentlichen aus dem
19. Jahrhundert.

Nicht alle ehemaligen Domänengebäude
gehören zum heutigen Kloster Drübeck. Die
Domäne wurde um 1930 in einzelnen Teilen an
neue Besitzer verkauft, deren Nachfahren zum
Teil bis heute hier leben. Die ehemalige Mühle,

Haus der Stille (ehemaliges Amtshaus)

Domänenscheune vom Domänenhof aus

53

Das Eva Heßler Haus

ein Stall, die Große Scheune und der erhalten gebliebene Teil der Kleinen Scheune sowie das Amtshaus der örtlichen Domänenverwaltung sind heute Teil des Klosters. Anstelle eines »Lusthauses« des 17. Jahrhunderts, das schon lange abgerissen war, und späterer Stallungen wurde 2001 das Eva Heßler Haus völlig neu errichtet. Es erfüllt die Aufgaben des Tagungsbetriebes, bietet Küche und Speisesaal Raum und öffnet sein Dach im Obergeschoss einer Galerie, in der wechselnde Kunstausstellungen gezeigt werden. Außerdem sind hier Gästezimmer eingerichtet.

Stall und Scheunen stehen heute so, wie sie errichtet wurden, bergen aber in ihrem Inneren längst keine landwirtschaftlichen Räume mehr, sondern die 2009 eingeweihte Erweiterung des Tagungszentrums. Im Amtshaus befindet sich das Haus der Stille, ein Haus für Einkehr und Meditation.

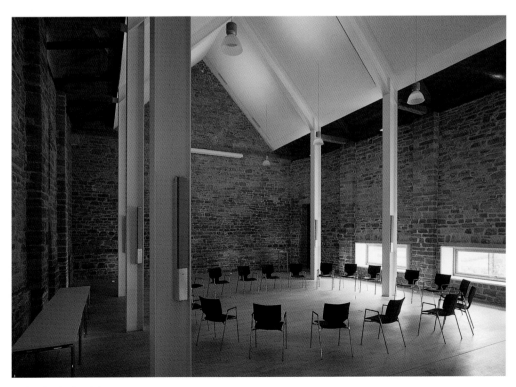

Saal in der Großen Scheune

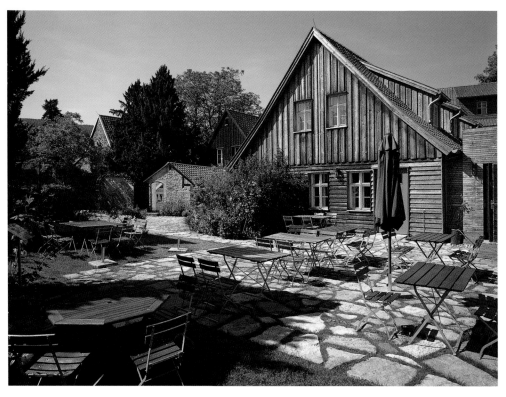

Gärtnerhaus

Die Lage auf dem ursprünglichen Klostergelände unmittelbar an der Kirche hat es ermöglicht, Domäne und den Bereich der Stiftsdamen wieder zusammenzuführen. Zwar ist von dem Stift für sechs Frauen nur noch die Erinnerung geblieben, und die landwirtschaftliche Nutzung der Domäne ist nur noch zu ahnen, wenn man weiß, welchen Zweck die Gebäude einmal erfüllten – aber auf diese Weise wurde zumindest in Teilen wieder zusammengefasst, was zu Beginn der Geschichte des Klosters Drübeck zusammen gehörte.

Neben der Kirche liegen die Gärten, rings um den Innenhof befindet sich der Raum für Arbeit und Gastlichkeit – darin kann man durchaus eine kleine Entfaltung der ursprünglichen Bestimmung eines Klosters wiederentdecken: Gebet und Arbeit nicht voneinander zu halten, sondern beieinander, weil das eine ohne das andere nicht sein kann.

Von den ehemaligen Gebäuden des Damenstifts befinden sich auch noch das Brauhaus und das Haus des Gärtners im Klosterbereich. Heute sind dort unter anderem der Weinkeller und ein Café mit einem kleinen Klosterladen untergebracht. Südlich führt der Nussgang durch die Klostermauer hinaus ins Freie. Heute geht dort eine befahrene Straße entlang, früher begann dort das Acker- und Weideland. Aus diesem Grund wurde der heute sogenannte Nussgang, der Weg zum südlichen Klostertor, so breit zwischen zwei Mauern angelegt, dass man auf ihm bequem Vieh und Technik aus der Domäne hinausbringen konnte.

Die Gärten

Kloster Drübeck umfasst heute fünf verschiedene Gartenanlagen: die Kanonissengärten (das sind die Gärten der Stiftsfrauen, der bisweilen und vor allem im alten Gartenplan sogenannten Kanonissen) am Äbtissinnenhaus, die Bleichwiese mit dem heutigen Küchengarten nördlich der Kirche, die Gärten der Äbtissin am südlichen Rand der Anlage, den Domänengarten südlich der Domänenscheune und die Streuobstwiese im östlichen Teil der heutigen Klosteranlage. Man kann auch den Innenhof des Klosters mit der großen Linde als Garten betrachten, er nimmt heute den Platz des mittelalterlichen Kreuzhofes in der Klosterklausur ein. Das Haus der Stille hat einen kleinen, abgeschiedenen Meditationsgarten mit einem Wasserspiel aus dem Jahr 2009.

Die Kanonissengärten sind angelegt nach einem Plan von Jenny A. Dieckmann aus dem Jahr 1737: Für jedes Mitglied des Klosterkonvents war ein Garten vorgesehen, der von Mauern umgeben war und gegenüber der Ein-

Gartenpforte zu einem der Kanonissengärten

Klostergang nach Norden

gangspforte ein Gartenhaus bereithielt. Diese Anlage wurde in den vergangenen Jahren in der ursprünglichen Weise wiederhergestellt.

Der in Mauern geschlossene Garten ist eigentlich ein Motiv der mittelalterlichen Kunst. Sicher hatten Zäune und Mauern auch einen praktischen Zweck, aber zugleich wurde mit einem fruchtbaren Garten, von Mauern umgeben, die Geburt Christi gezeigt: Gott kommt als Kind zur Welt, Maria selbst ist der geschützte Garten, der dieses Geheimnis birgt und aufbewahrt. Im Spätbarock kam der Wunsch hinzu, Glauben und Frömmigkeit als die besondere individuelle Würde eines jeden Menschen anzusehen, und so bekam jede der fünf Stiftsfrauen einen Garten zur Stille, zum Rückzug,

und ein Gartenhaus, das damals mit Bibelsprüchen ausgeschmückt war. Die Einrichtung solcher der Frömmigkeit gewidmeten Häuser und Gärten war auch eine Idee des Pietismus, der großen Erneuerungsbewegung im Protestantismus des 17. Jahrhunderts.

Heute zeigen die Gärten in Anlehnung an den alten Plan umlaufende und die Grünfläche in vier gleiche Vierecke teilende Wege, die neu errichteten Mauern (die Fundamente dazu waren bei archäologischen Grabungen gefunden worden) und in jedem Garten ein Gartenhaus mit Fenstern und Tür. Das nördlichste davon war seit langem verloren gegangen und wurde zum Abschluss der Restaurierung neu errichtet. Die Mauer zum höher gelegenen Weg an der Kirche ist in jedem Garten mit einer überwölbten Gartenpforte durchbrochen. Die Türflügel öffnen sich jetzt nach innen, nachdem sich in den Jahren die Mauer so sehr geneigt hatte, dass ein Einbau neuer Türflügel an der Außenseite nicht mehr möglich war.

Die Äbtissin verfügte über einen eigenen, ähnlich gestalteten Garten südlich der Domäne hinter dem Bach, der das Mühlrad antrieb. Vier Eiben überwölben die Wegkreuzung und hüllen sie in Schatten und Stille.

Vom Anfang des 20. Jahrhunderts stammt die Anlage des kleinen Rosengartens am nördlichen Ende des Nussgangs (dem Eingangsweg in das Kloster vom Parkplatz aus), mit Buchsbaumhecken und einem Springbrunnen. Der kleine Wintergarten am Rand des Rosengartens erinnert an die reiche Gartenkultur des Klosters bis weit in das 20. Jahrhundert hinein. In den

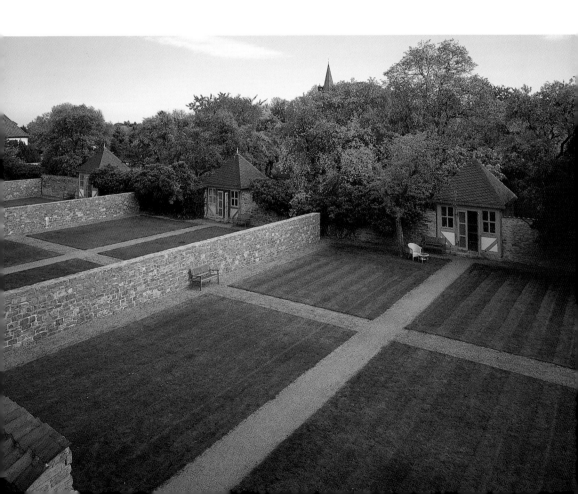

Mühlbach

vergangenen Jahren ist es gelungen, die Gärten behutsam in ihrer Schönheit wieder entstehen zu lassen.

Ebenfalls auf dem Gebiet des ehemaligen Klosters, heute aber in privatem Eigentum, erstreckt sich eine Streuobstwiese entlang der Ostseite der Klosteranlage. Sie wird von drei Bachläufen durchzogen, die schließlich beim Zusammenfluss den Nonnenbach bilden. Im nördlichen Teil der Wiese hat es lange einen Weiher gegeben, der heute nur noch an dem weichen, feuchten Boden erkennbar ist. Bepflanzt ist die Wiese mit Obstgehölzen – vor allem Äpfeln und Pflaumen –, die den Erfordernissen des Obstanbaus in der zweiten Hälfte des 20. Jahrhunderts entsprachen. Die Wiese ist ein geschütztes Biotop, alte, absterbende Bäume werden z.T. mit Neuanpflanzungen einheimischer, traditioneller Obstsorten ersetzt. Im so erschlossenen Obstgarten des Klosters findet der Besucher

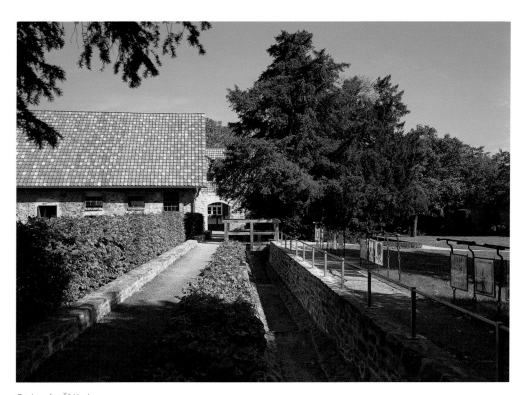

Garten der Äbtissin

»Eibendom« im Garten der Äbtissin

auch ein Bodenlabyrinth, das dazu einlädt, den langen Weg zur Mitte des Lebens und des Glaubens im Kleinen anzutreten.

Der Überlieferung nach gab es in diesem oder dem noch weiter östlich gelegenen Teil des Klosters eine Kapelle und die Einsiedelei, von der erzählt wird, dass bis 1016 dort die Einsiedlerin Sisu lebte. Archäologische Spuren davon gibt es heute nicht mehr.

Der Küchengarten liegt an der Stelle, wo es in früherer Zeit vielleicht auch schon einen Klostergarten gegeben hat. Im Plan von 1737 finden sich Gärten für die Pensionäre – also Dauergäste – des Klosters und für die Bleiche der Wäsche. Hier war ursprünglich der Friedhof des Klosters gelegen.

Ausblick: Erbe und Aufgabe

Ausblicke werden durch Entfernung gewonnen. Es ist gut und notwendig, sich hin und wieder von sich selbst zu entfernen, um zu wissen, wer man ist. So ist es auch gut, hin und wieder das Kloster zu verlassen und das klösterliche Treiben von Ferne zu betrachten.

Gehen wir also auf den kleinen Höhenweg gegenüber des Klosters und setzen uns in Ruhe und Muße auf eine Bank – schauen über das Kloster hinweg weit in das Harzvorland. Auf der anderen Seite, uns im Rücken, beginnt der raue und geheimnisvolle Harz. Und man kann sagen: Dies alles ist wunderbar gemacht, man sieht es, Gott hat die Welt *con amore* geschaffen. Und diese Welt ist schön. Wir können und wollen diesen Ausblick ins Herz nehmen, so zieht Ruhe und Geborgenheit ein in unsere Seele, und Frieden breitet sich auf der Erde aus

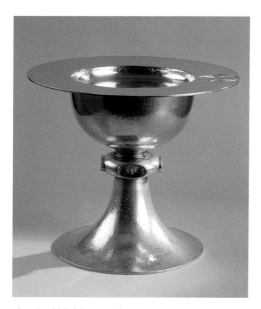

Abendmahlskelch von Fiedemann Knappe

unter dem Himmel. Und darin erkennt man noch etwas: Es gibt ein »redlich Hineinpassen« (*Dr. Faustus*, Thomas Mann) von Gottes Tun und des Menschen Werk! Das Kloster mit seiner Architektur, seinen Gebäuden, Gärten und Wegen ist aus dieser schönen Welt nicht herauszunehmen und wegzudenken. Des Menschen Tun hat die Schöpfung Gottes hier nicht zerstört, sondern ist in aller Schönheit eingebettet in Seine Welt, die uns nur geliehen ist, um zu bauen und zu bewahren. Und das ist Erbe und Auftrag zugleich.

Nach einer über tausend Jahre währenden Geschichte darf getrost gefragt werden: Was bleibt? Die Steine, die Gärten, das fließende Wasser in den Bächen und die Gebete, die seit Anbeginn durch die Kirche klingen, die Tränen des Glücks, das Wehklagen und die Segensspuren von gesegneten Menschen. In seinen Wiener philosophischen Fragmenten schreibt Ludwig Wittgenstein: »Das Läuten der Glocke; das Zeichen, dass etwas gefunden wurde.« Benedicta, die Glocke des Klosters, weiß es besser. Sie kündet die Gegenwart des auferstandenen Christus. Denn ohne Ostern gäbe es unser Kloster gar nicht. Alles in unserem Kloster soll etwas widerstrahlen von dieser frohen und fröhlichen Botschaft! »Wär er nicht erstanden, so wär die Welt vergangen!« So heißt es in einem alten Kirchenlied aus dem 12. Jahrhundert, was bis auf diesen Tag jedes Jahr zu Ostern gesungen wird. Es sind die Gottesdienste und Gebete, die das Kloster als Kloster erhalten. Auch die Schönheit der Gestaltung in Haus und Hof, Kirche und Gärten dient diesem »himmlischen Zweck.«

Kontinuität und Vielfalt der Formen leuchtet ebenso in unserem Abendmahlskelch auf (Abb. links). Auch dieser dem romanischen Baustil entsprechende Kelch ist eine Arbeit von Friedemann Knappe, es ist sein Meisterstück:

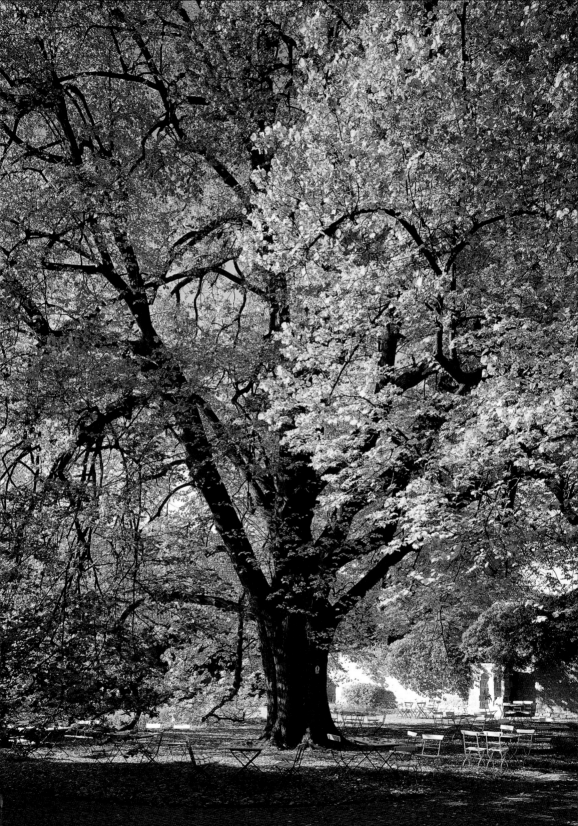

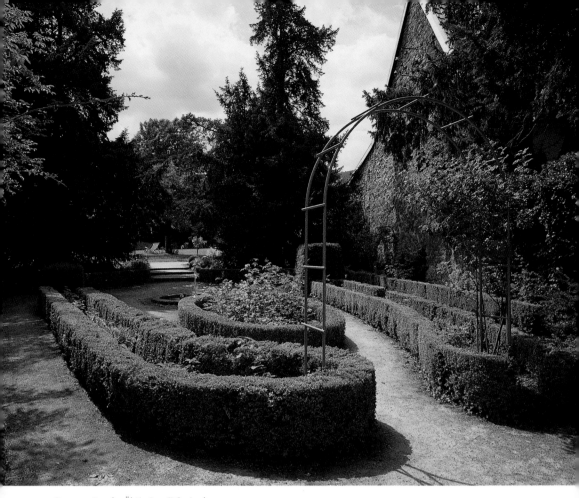

Rosengarten der Äbtissin mit Springbrunnen

In Emaille-Arbeiten sind am Kelch die Symbole der vier Evangelisten zu sehen. Der Engel für Matthäus, der Löwe für Markus, der Stier für Lukas und der Adler für Johannes. Durch diese Symbole wird an die Evangelien erinnert und Einheit und Vielfalt des christlichen Glaubens wachgerufen. Eines aber bleibt durch die Zeiten hindurch: ER, Jesus Christus, lädt an seinem Tisch zum Mahl des himmlischen Friedens ein, nicht die Kirchen der Welt. Wir sind alle Gäste an Seiner bunt geschmückten Tafel. In dieser Begegnung an Seinem Tisch geschieht Versöhnung. Und alle, die kommen und die gehen, werden daran erinnert und gemahnt, dass es darauf ankommt, sich im Menschlichen zu bewähren.

Auch deswegen ist die Vielseitigkeit der hier stattfindenden Veranstaltungen und Begegnungen ein immer während er Auftrag für das Kloster Drübeck: in Offenheit zur Begegnung führen, um das Leben sprechen zu lassen. Dadurch wird noch einmal der besondere Auftrag betont, den das Kloster Drübeck im Gefüge unserer Gesellschaft und des Landes Sachsen-Anhalt hat: die Geschichte, aus der wir kommen, mit der Gegenwart, in der wir leben, und der Zukunft, in die wir gehen, zu verbinden und sichtbar und erlebbar zu machen. Denn jedes Heute ist das Ergebnis von Gestern und offen für Morgen.

Literaturhinweise

Quellen:

Dieckmann, Jenny A.: Plan Du Couvent de Dru-
beck, 1737 (Archiv des Evangelischen Zentrums
Kloster Drübeck, ohne Aktenzeichen)

Jacobs, Eduard [Hrsg.]: Urkundenbuch des in der
Grafschaft Wernigerode belegenen Klosters Drü-
beck vom Jahre 877–1594, Halle a. d. Saale (1874)
(http://www.digibib.tu-bs.de/?docid=00030778)

Landeshauptarchiv Sachsen-Anhalt, Wernigerode:
Druebecks Kl. Ordnung und Statuta worauf …
Conventualinnen zu achten nebst Einem Ver-
zeichnis der Inventarien Stücke de 1687.90.1731
(LHASA, MD, H: Stolberg-Wernigerode, H.A.
B 44, Fach 4, Nr. 1)

Landeshauptarchiv Sachsen-Anhalt, Wernigerode:
Herrschaftliche Verordnungen und Rescripte, die
Einweisung der recipienten Conventualinnen,
wie auch solche, die die Verfestigung(?) des
Klosters betreffen 1735ff. (LHASA, MD, H: Stol-
berg-Wernigerode, H.A. B 44, Fach 4, Nr. 5)

Landeshauptarchiv Sachsen-Anhalt, Wernigerode:
Den neuen Bau des Klosters Drübeck, Ein-
theilung der Klostergärten und Erhaltung der
Klostergebäude in baulichem Wesen betr., de
1739 (LHASA, MD, H: Stolberg-Wernigerode, H.A.
B 44, Fach 4, Nr. 8)

Umfassende Literatur über das Kloster Drübeck:

Brülls, Holger: Die Klosterkirche zu Drübeck, Berlin
und München, 5. Auflage 2009 (DKV-Kunstführer
461)

Jacobs, Eduard: Das Kloster Drübeck. Ein tausend-
jähriger geschichtlicher Überblick und Beschrei-
bung der Klosterkirche, Wernigerode 1877 (Re-
print 1992)

Kühn, Dietrich: Klosterkirche Drübeck. Ein Führer
durch Geschichte und Bauwerk, Berlin 1987

Pötschke, Dieter [Hrsg.]: Herrschaft, Glaube und
Kunst: Zur Geschichte des Reichsstiftes und
Klosters Drübeck, Berlin 2008

Literatur zu einzelnen Themenbereichen:

Begrich, Gerhard / Johanna Schwalbe: Das Himmel-
reich gleicht einem Schatz. Texte der hl. Gertrud
von Helfta zu Bildern aus der Drübecker Altar-
decke, Beuron 2006

Bergner, Heinrich / Jacobs, Eduard: Bau- und Kunst-
denkmäler der Provinz Sachsen, Heft 32, 2. Auf-
lage 1913

Feldtkeller, Hans: Neue Forschungen zur Bauge-
schichte der Drübecker Stiftskirche. In: Zeit-
schrift für Kunstwissenschaft, Bd. 4, 1950,
S. 105ff.

Gildhoff, Christian: Die Grabungen an der Krypta
im Kloster Drübeck. In: Die Abtei Ilsenburg und
andere Klöster im Harzvorraum (hg. v. Dieter
Pötschke), Berlin 2006, S. 213–239

Jacobs, Eduard: Prüfung des Schutz- und Immu-
nitätsbriefs König Ludwigs von Ostfranken für
das Jungfrauenkloster Drübeck vom 26. Januar
877. Zeitschrift des Harzvereins für Geschichte
und Alterthumskunde, Bd. 11, 1878, S. 1–16

Kugler, Franz: Beschreibung einiger alter Kirchen
an der Nordseite des Harzes, 4.: Die Klosterkirche
zu Drübeck. In: Museum, Blätter für bildende
Kunst, Berlin 1837

Schütte, Marie [Hrsg.]: Gestickte Bildteppiche
und Decken des Mittelalters, Bd. 2, Leipzig
1927–1930

Wendland, Ulrike / Landesamt für Denkmalpflege
und Archäologie Sachsen-Anhalt, Landesmu-
seum für Vorgeschichte [Hrsg.]: Kunst, Kultur
und Geschichte im Harz und Harzvorland um
1200, Petersberg 2008

Zeller, Adolf: Frühromanische Kirchenbauten
und Klosteranlagen der Benediktiner und der
Augustiner-Chorherren nördlich des Harzes,
Berlin und Leipzig 1928

Kloster Drübeck – Orientierungsplan

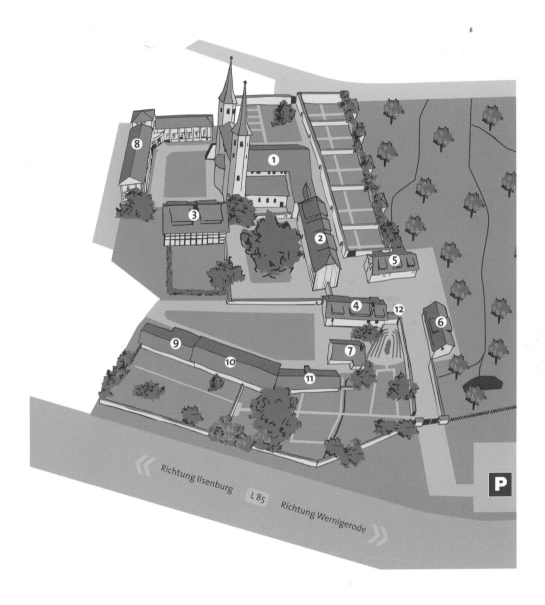

Richtung Ilsenburg L 85 Richtung Wernigerode

P

1 Klosterkirche St. Vitus
2 Äbtissinnenhaus
3 Haus der Stille im Amtshaus
4 Brauhaus
5 Klosterladen, Café, Info
6 Gästehaus

7 Alte Mühle
8 Eva Heßler Haus
9 Kleine Scheune
10 Große Scheune
11 Stallgebäude
12 Wintergarten